王羲之

草书掇英

草书掇英编委会 编

浙江人民美术出版社

草书是汉字的主要字体之一，有草稿、草率之意，特点是书写流利、结构简练。草书大至可分为章草、今草、狂草三类。

章草是隶书的草写，字字分明，不相连属，笔画中既有隶书的波磔，也有草书的率意；今草又称新草、小草，字体匀称，

或连或断；狂草又称大草，即恣肆放纵的草体，字体忽小忽大，笔画连绵缠绕，神采飞扬，气势磅礴。

草书并不是随心所欲的乱写，它是按一定的规律将字的点画连接，结构简省，假借偏旁，从而形成这种中国特有的书法艺

术。《草书掇英》丛书从历代草书中精选最有代表性的经典碑帖，以飨读者。

王羲之生于晋怀帝永嘉元年（三〇七），卒于晋哀帝兴宁三年（三六五）。字逸少，琅琊临沂（今属山东）人，后迁居会

稽（今浙江绍兴）。曾历任秘书郎、临川太守、江州刺史、宁远将军、会稽内史、右军将军，所以后世又称其为『王右军』。

少年时的王羲之讷于言而敏于行，长大以后却能言善辩，对书画悟性甚高，且性格耿直，不流尘俗。

王羲之出身于名门望族，书画世家。其父亲与伯父均为当时赫赫有名的书法家。王羲之从小就耳濡目染，潜移默化。但

对他影响最大的是卫夫人。卫夫人名铄，字茂漪，为西晋书法家卫桓的侄女，汝阳太守李矩的妻子。卫氏四世善书，家学渊

源，尤善钟繇的隶书。王羲之跟她学习，自然受她的熏陶，一遵钟法，姿媚习尚，自然难免。后来，王羲之出游名山大川，

见到了李斯、曹喜、张芝、梁鹄、钟繇、蔡邕的书迹，一改本师，剖析张芝的草书，增损钟繇的隶书，并把平生博览所得的

秦砖汉瓦中各种不同的笔法，悉数融入到行草中去，推陈出新，熔古铸今，遂创造出他那个时代的最佳书体，亦即王体行

书，当时就受到人们的推崇。后来他被人们尊称为『书圣』。王体书遒逸劲健，千变万化，尤其晚年行书炉火纯青，达到了

登峰造极的境界。梁武帝称其字势雄逸，如龙跳天门、虎卧凤阙。

唐太宗酷爱王羲之书法，因而诏示天下，搜求王羲之书迹。经过数年苦心经营，可是却始终找不到《兰亭序》，因而深以为憾。当他听说《兰亭序》可能在辩才手中时，立即命监察御史萧翼前去索讨《兰亭序》真迹。唐太宗得到《兰亭序》真迹后，重赏萧翼，把《兰亭序》奉为天下第一行书，并命虞世南、褚遂良、欧阳询、冯承素、赵模等临摹，分赐与皇子及近臣。而《兰亭序》，则被他下令随他一起埋在昭陵做了殉葬品。

王羲之一生创作了数以万计的书法作品。据《二王书录》记载："二王书大凡一万五千纸。"但自恒玄失败，萧梁亡国，王羲之行书或失于战乱，或毁于水火，到了唐朝已所剩无几。后来，由于朝代更迭，沧桑巨变，王羲之的书法真迹至现在早已灰飞烟灭，只能从摹本、法帖及碑刻中寻求消息了。

《十七帖》是王羲之草书代表作，因卷首『十七』二字而得名。刻本，凡二十七帖，一百三十四行。此帖为王羲之写于永和三年到升平五年（三四七—三六一）的一组书信。朱熹说：『玩其笔意，从容衍裕，而气象超然，不与法缚，不求法脱。其所谓一一从自己胸襟流出者。』《十七帖》用笔方圆并用，寓方于圆，藏折于转。风格和谐典雅，不激不厉，从容有致。

王羲之一生创作了大量的草书作品，经后人摹刻，收入到历代丛帖中，因此我们亦从中精选出王羲之草书法帖《适得书帖》、《昨书帖》、《阔别帖》、《侍中帖》、《敬豫帖》、《清和帖》、《司州帖》、《二谢帖》、《王略帖》等，从这些法帖中可以领略到王羲之草书的风采。

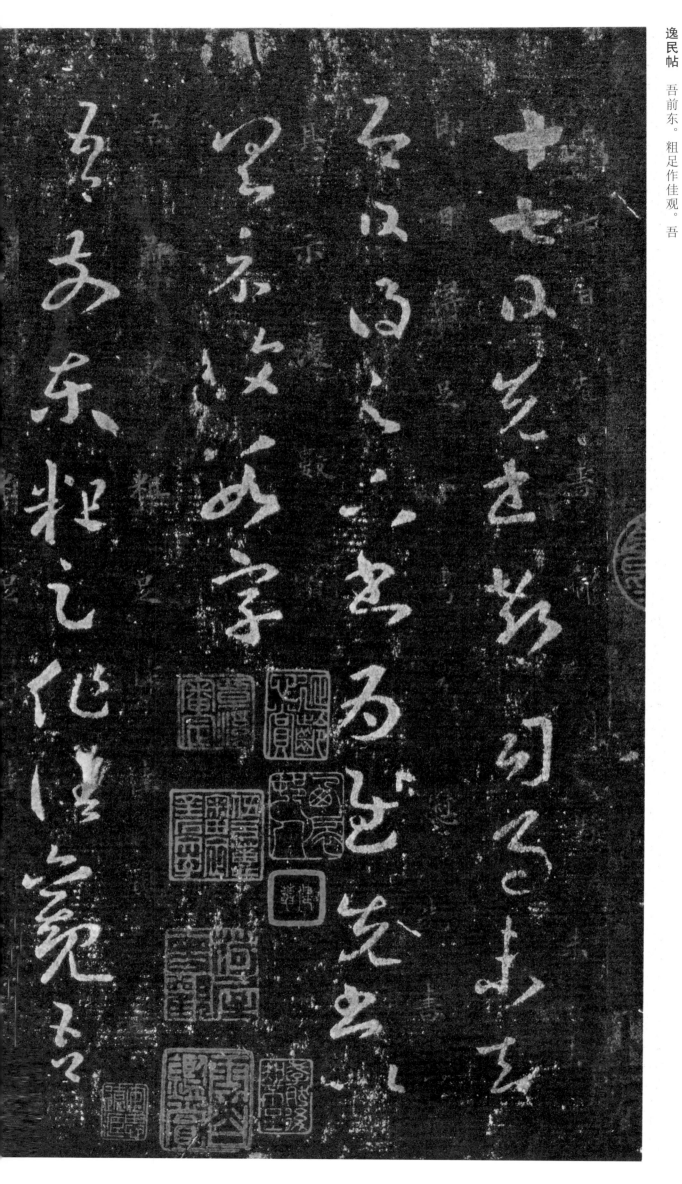

十七帖

郗司马帖　十七日先书。郗司马未去。即日得足下书。为慰。先书以具示。复数字。

逸民帖　吾前东。粗足作佳观。吾

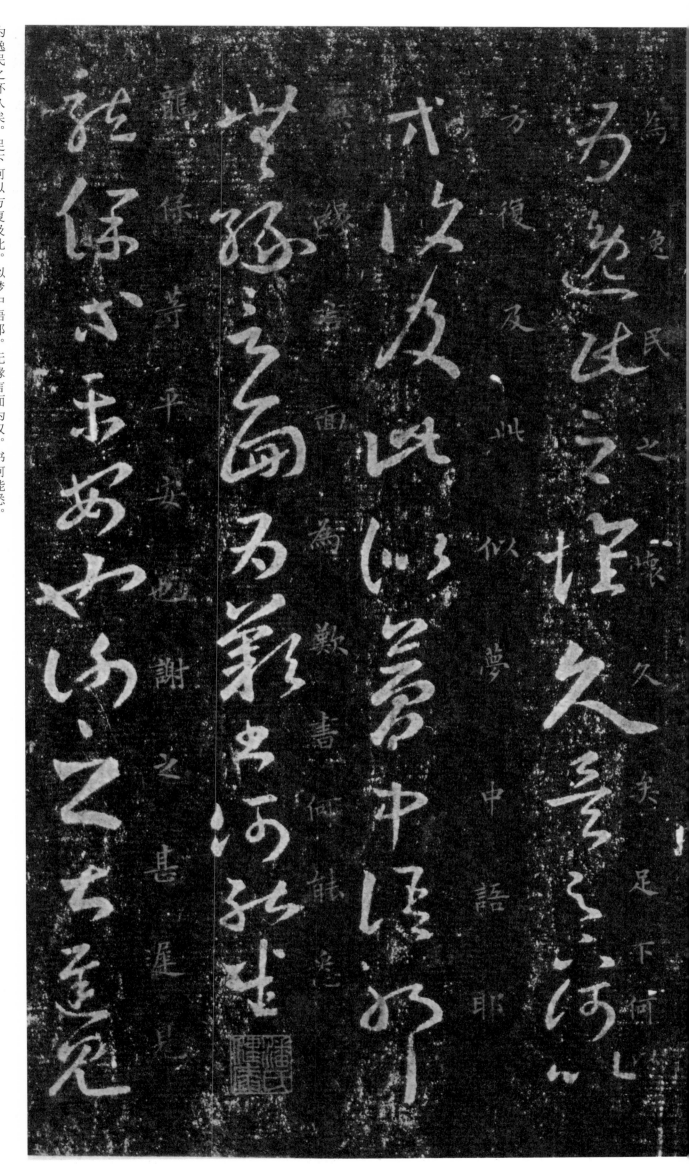

为逸民之怀久矣。足下何以方复及此。似梦中语耶。无缘言面为叹。书何能悉。

龙保帖
龙保等平安也。谢之。甚迟见

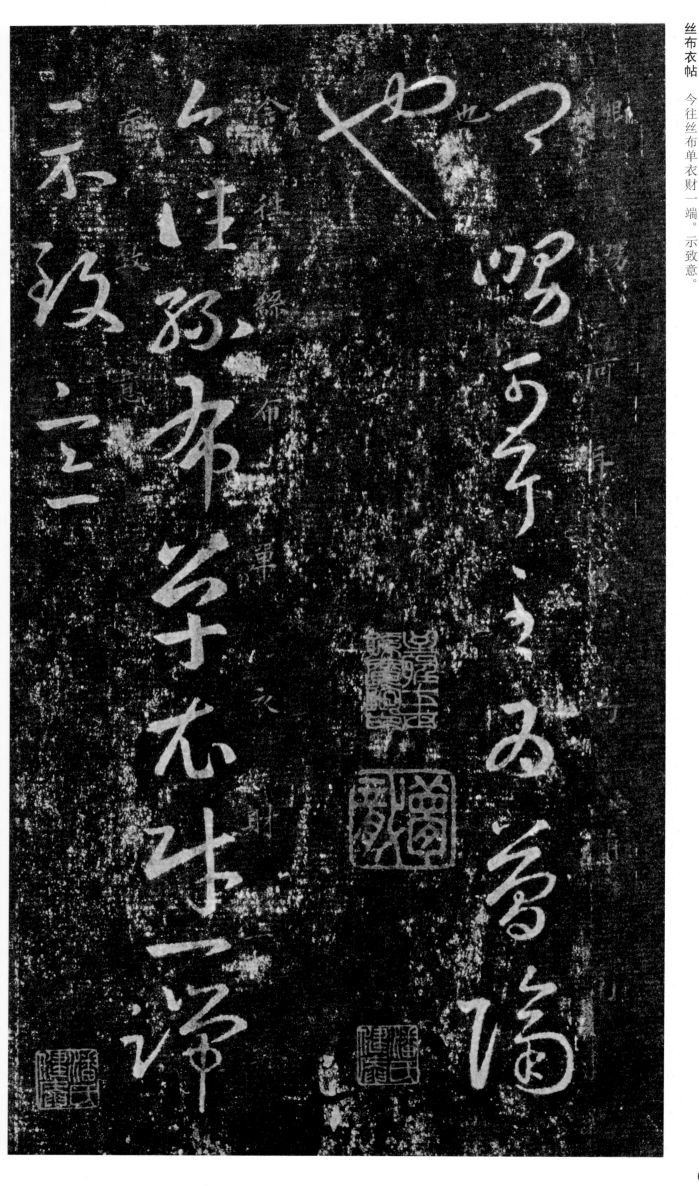

卿舅可可耳。至为简隔也。

丝布衣帖 今往丝布单衣财一端。示致意。

积雪凝寒帖

计与足下别廿六
年。于今虽时书问。
不解阔怀。省足下
先后二书。但增叹
慨。顷积雪凝寒。
五十年中所无。想顷如

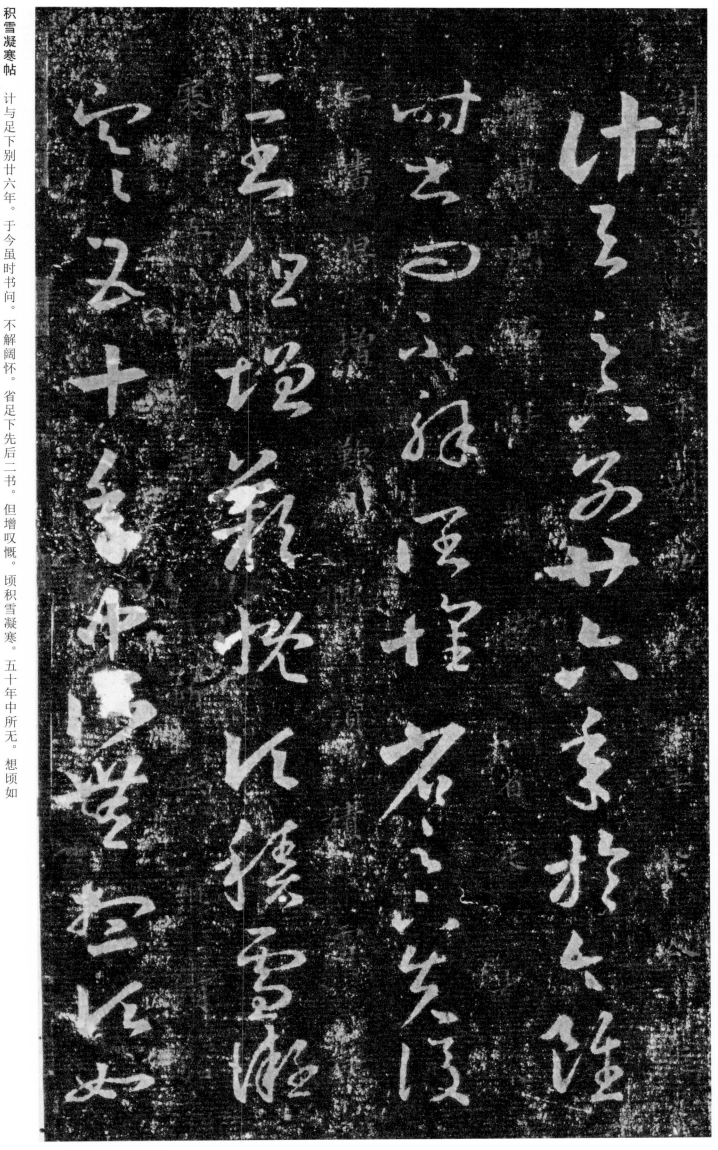

服食帖 吾服食久。犹为劣劣。大都（比之）年时。为复可可。足下保

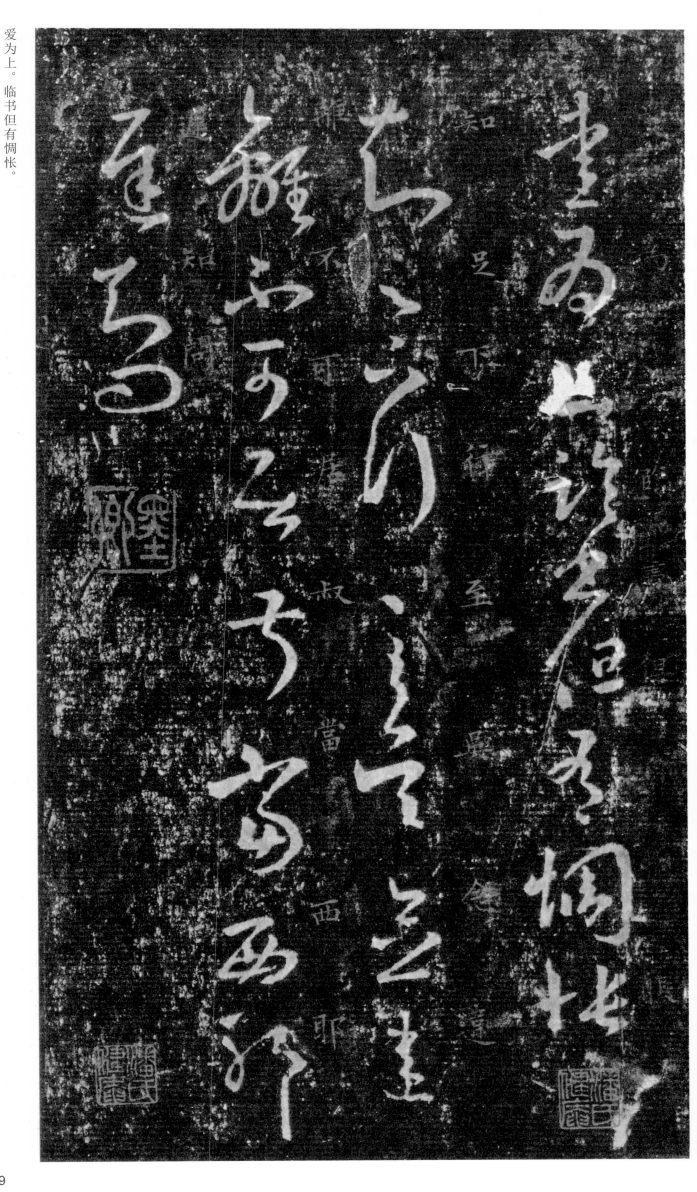

爱为上。临书但有惆怅。

足下至吴帖　知足下行至吴。念违离不可居。叔当西耶。迟知问。

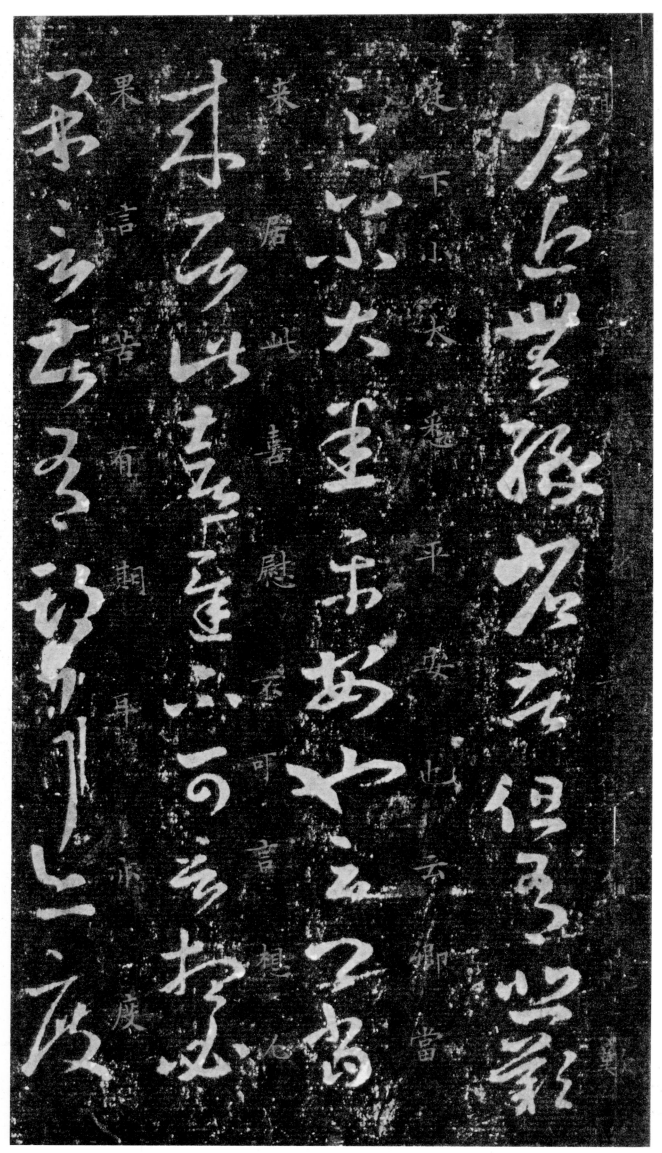

瞻近无缘省苦。但有悲叹。足下大小悉平安也。云卿当来居此。喜迟不可言。想必果言。苦有期耳。亦度

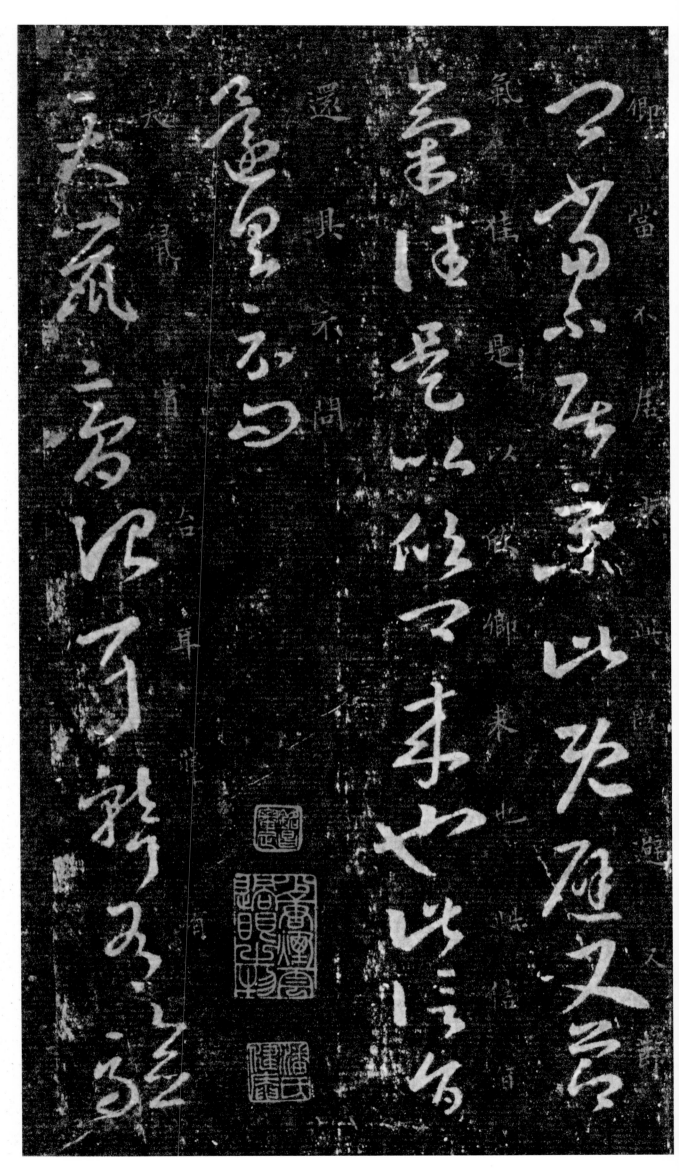

天鼠膏帖　天鼠膏治耳聋有验

卿当不居京。此既避。又节气佳。是以欣卿来也。此信旨还。具示问。

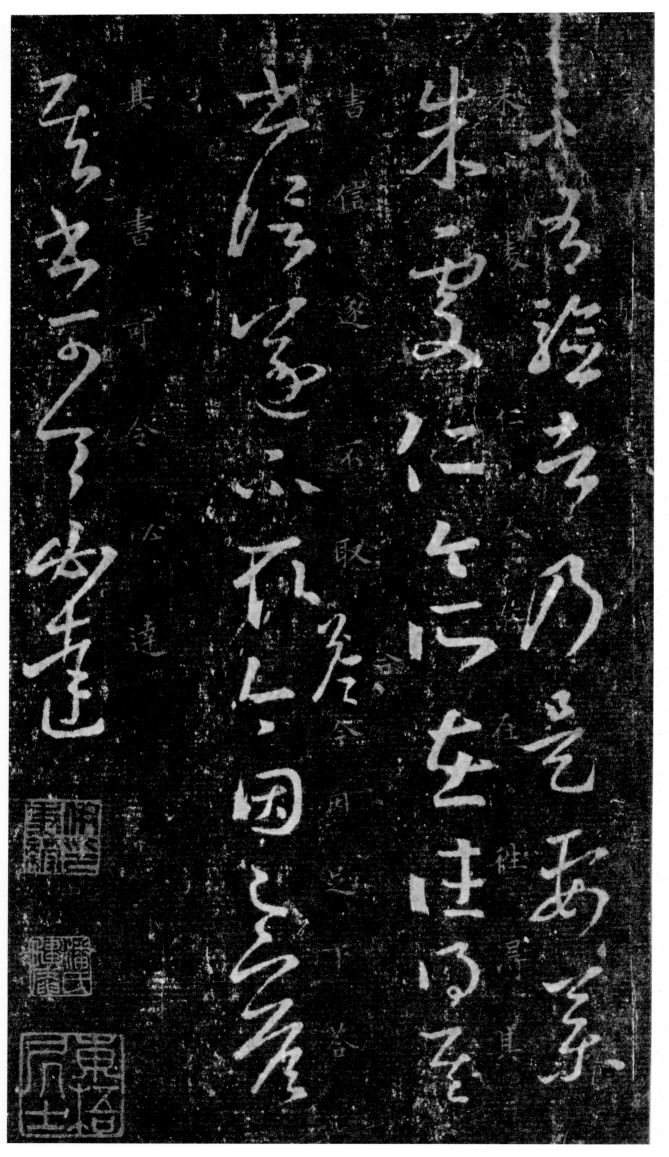

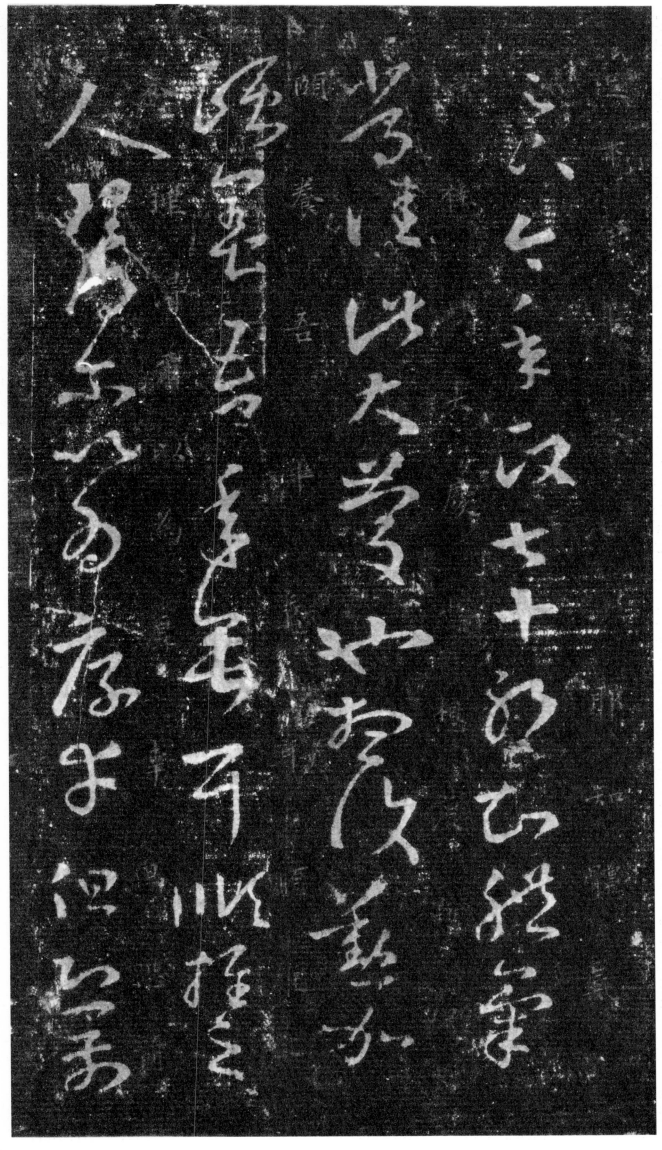

七十帖

足下今年政七十耶。知体气常佳。此大庆也。想复勤加颐养。吾年垂耳顺。推之人理。得尔以为厚幸。但恐前

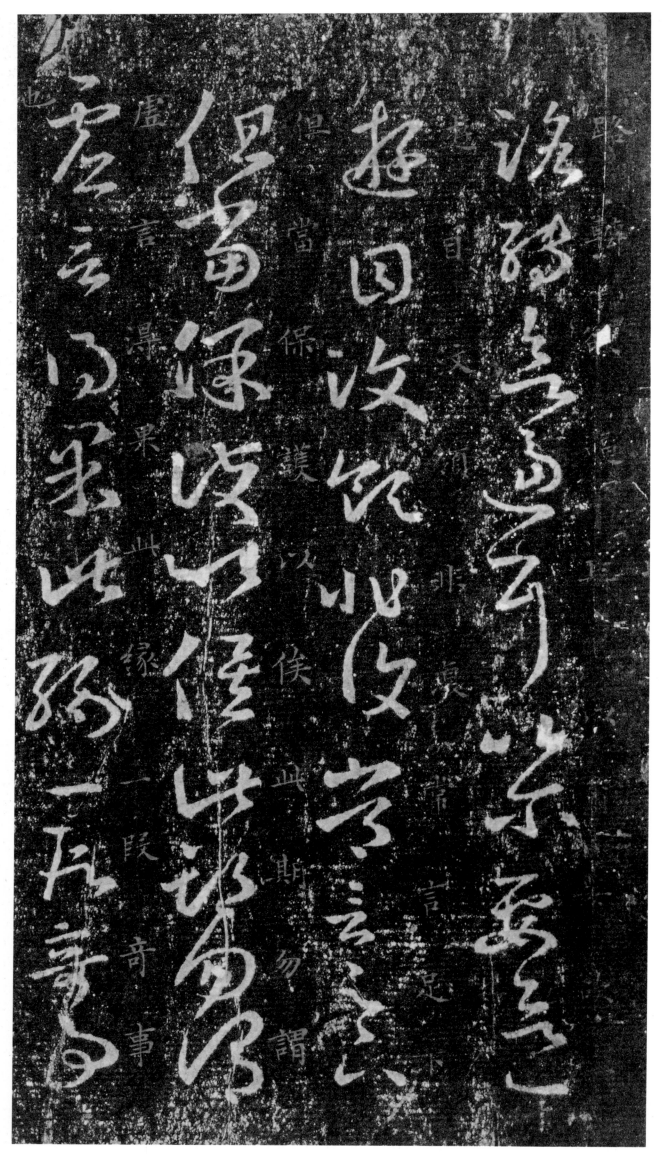

路转欲逼耳。以尔要欲一游目汶领。非复常言。足下但当保护。以俟此期。勿谓虚言。得果此缘。一段奇事

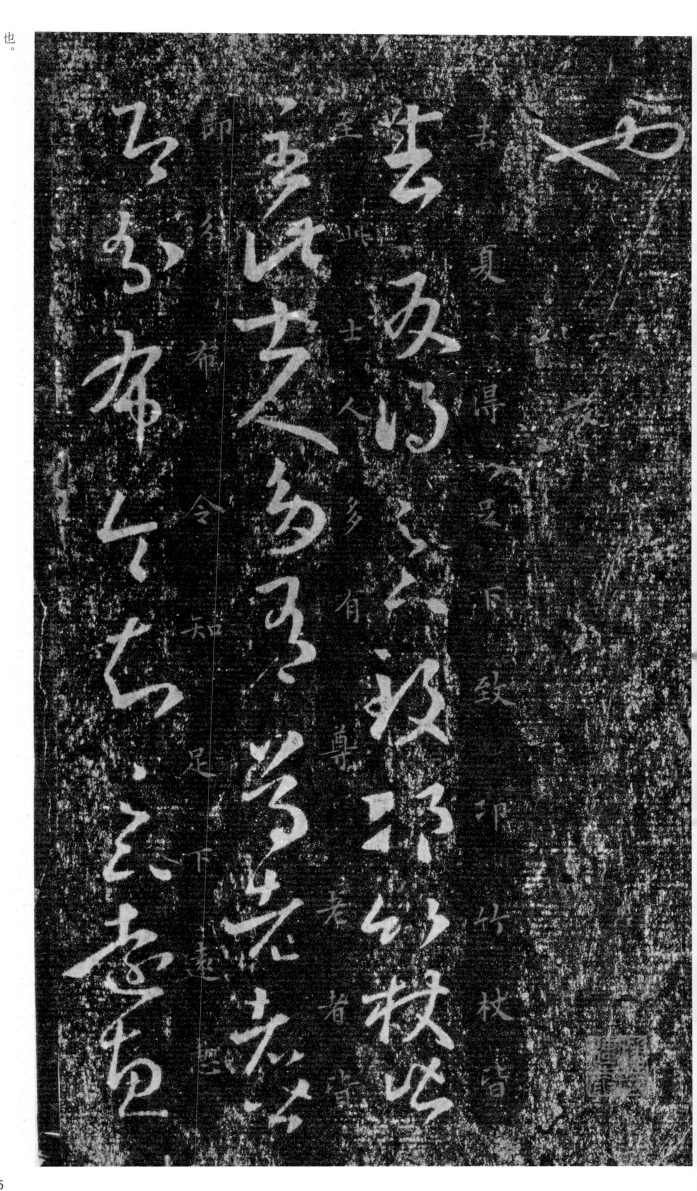

也。

邛竹杖帖

去夏得足下致邛竹杖。皆至。此士人多有尊老者。皆即分布。令知足下远惠

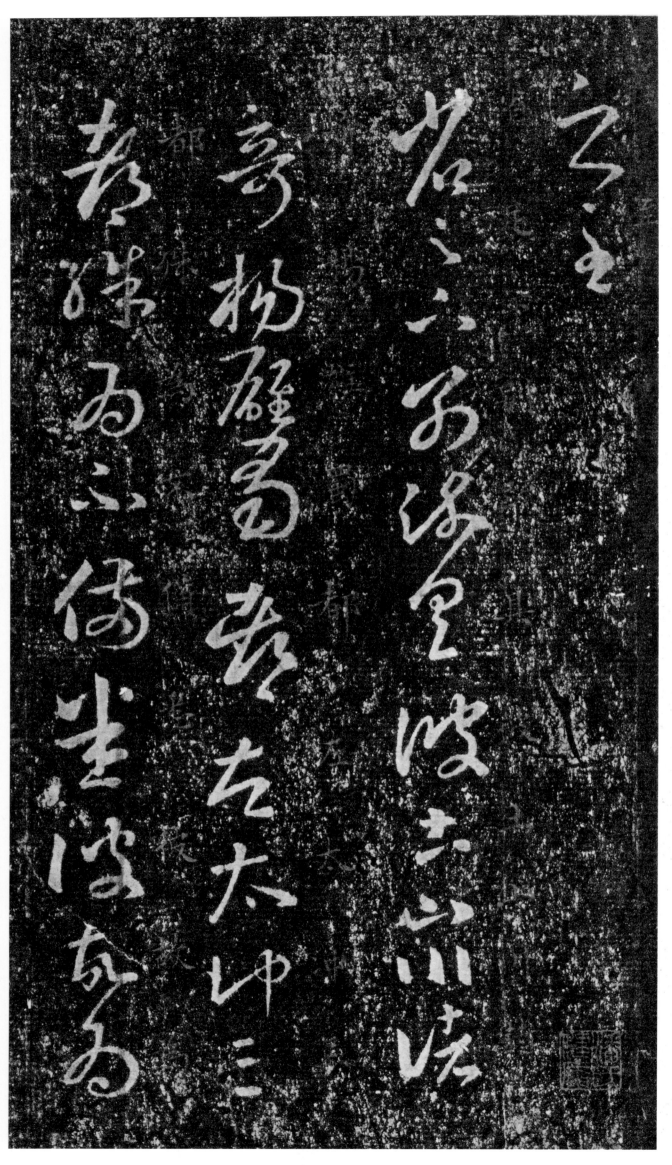

游目帖

省足下别疏。具彼土山川诸奇。杨雄蜀都。左太冲三都。殊为不备。悉彼故为

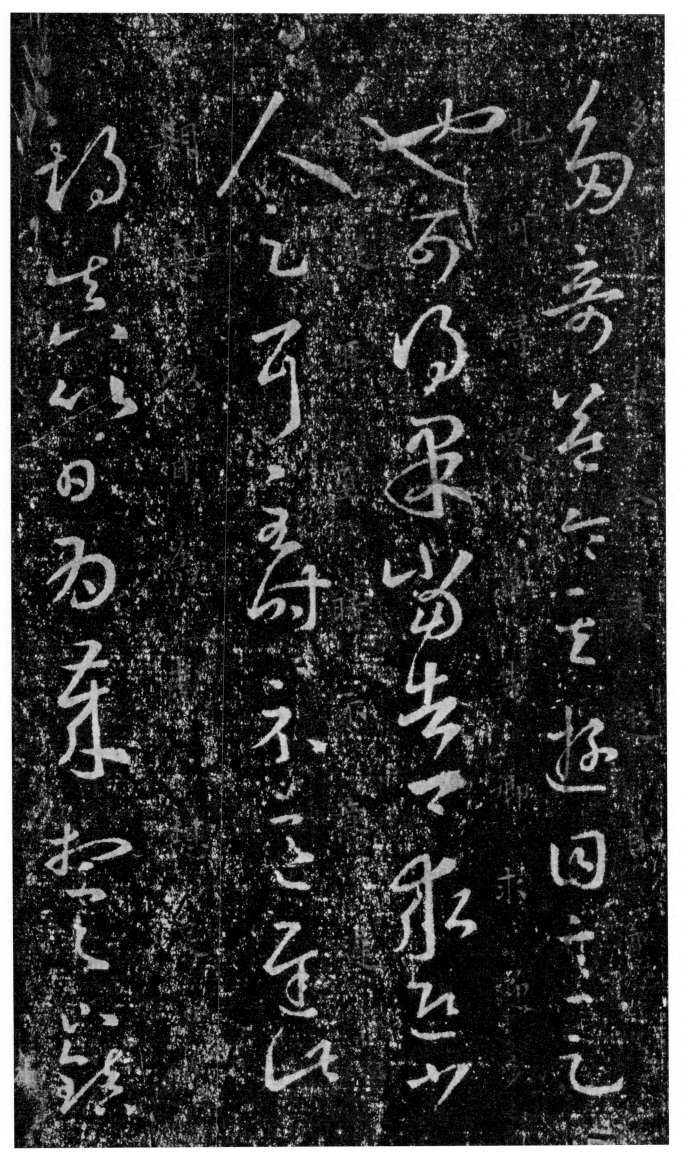

多奇。益令其游目意足也。可果得。当告卿求迎。少人足耳。至时示意。迟此期。真以日为岁。想足下镇

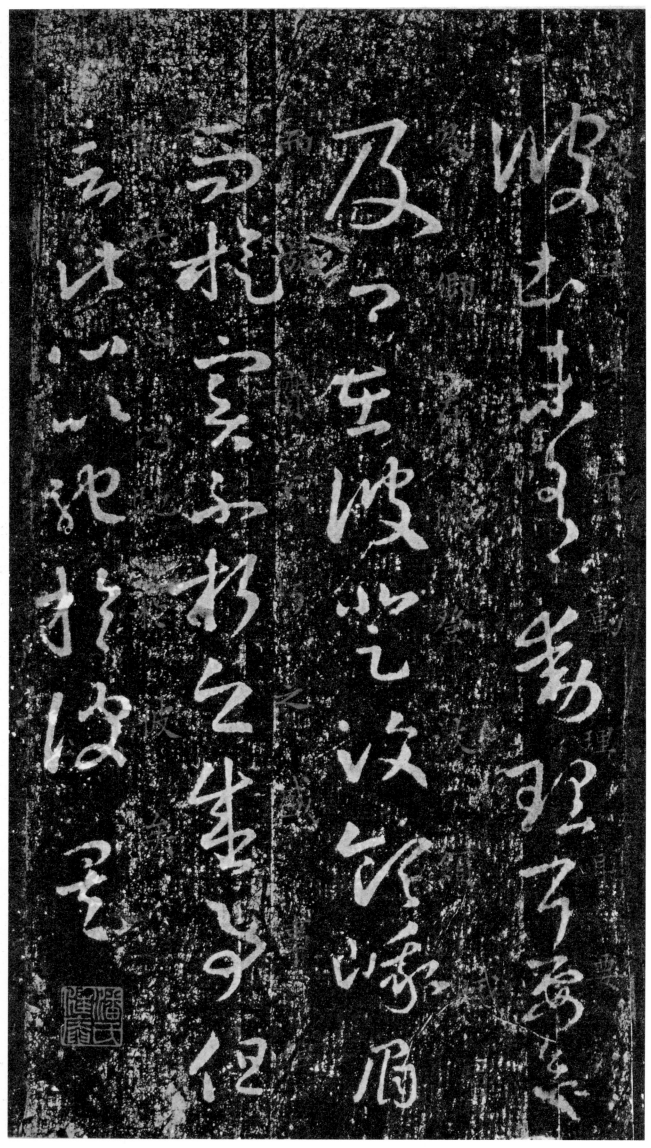

彼土。未有动理耳。要欲及卿在彼。登汶岭。峨眉而旋。实不朽之盛事。但言此。心以驰于彼矣。

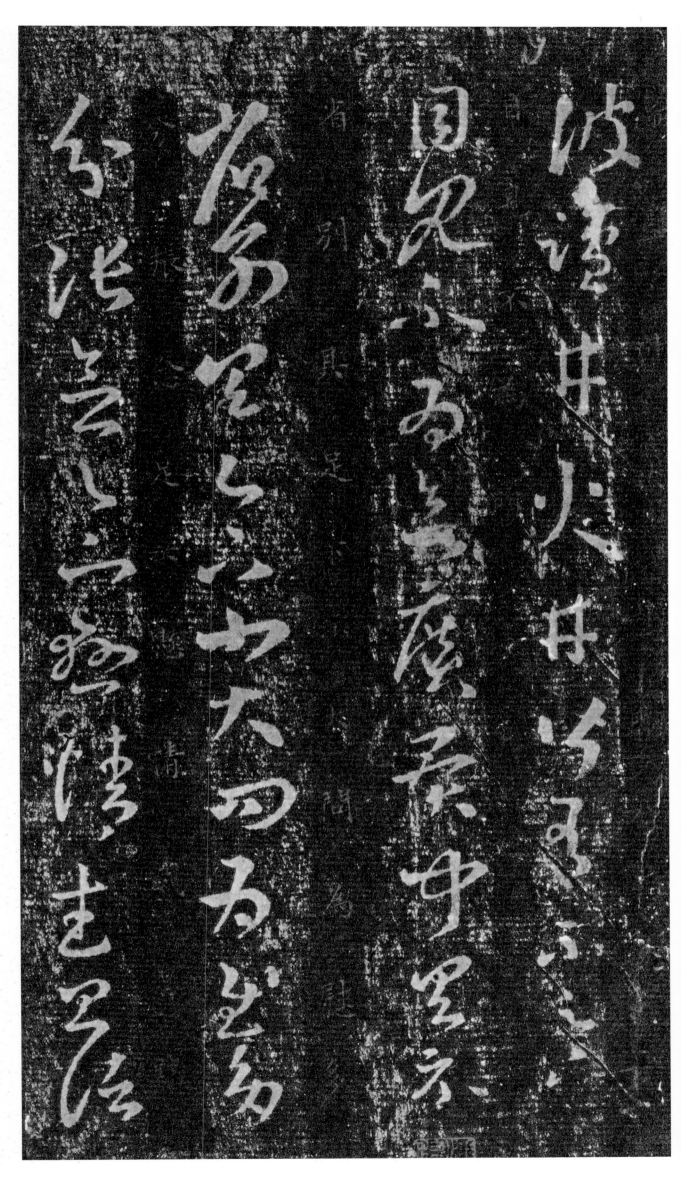

盐井帖

远宦帖

彼盐井。火井皆有不。足下目见不。为欲广异闻。具示。

省别具。足下小大问为慰。多分张。念足下悬情。武昌诸

19

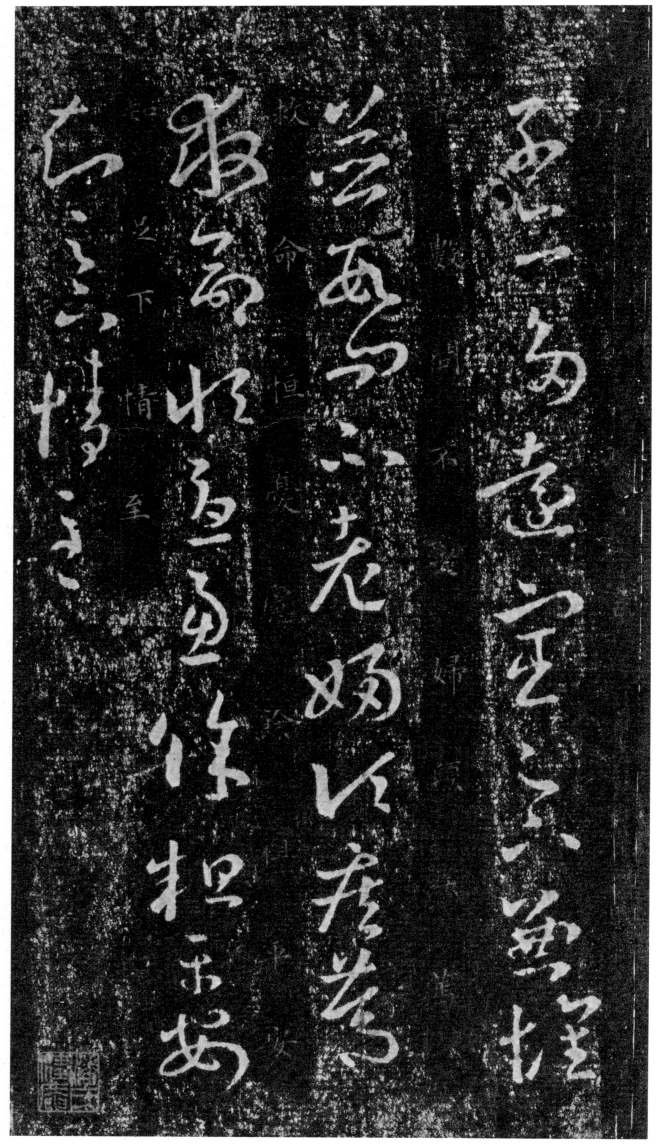

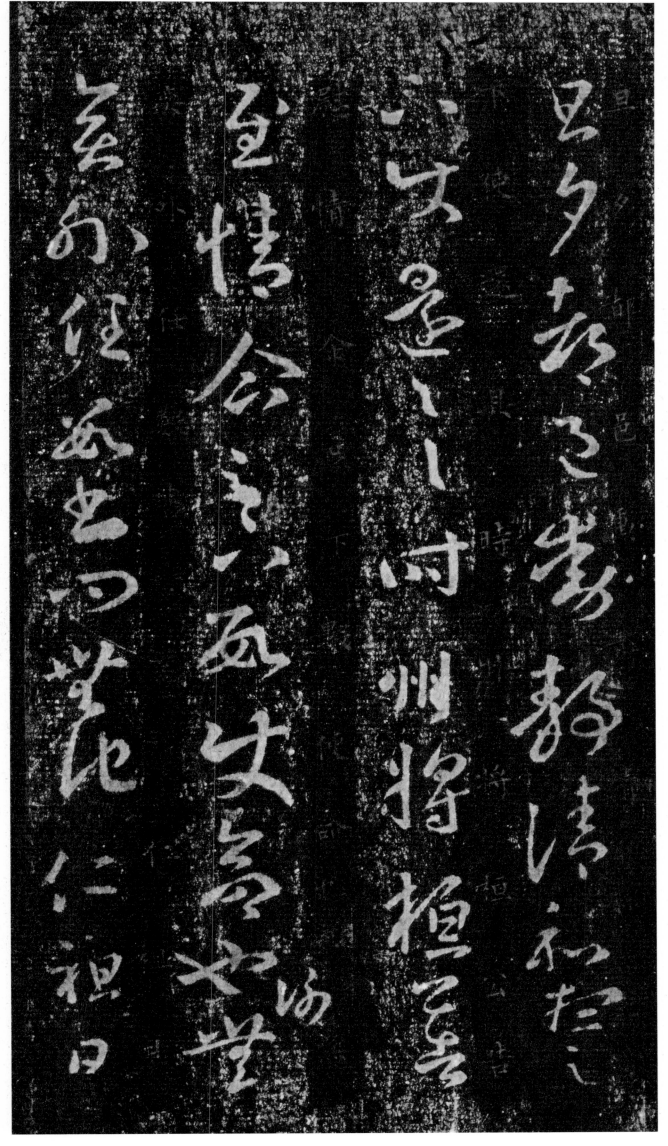

旦夕帖

旦夕都邑动静清和。想足下使还。乙乙。时州将桓公告慰。情企足下。数使命也。谢无奕外任。数书问。无他。仁祖日

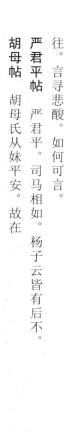

往。言寻悲酸。如何可言。

严君平帖 严君平。司马相如。杨子云皆有后不。

胡母帖 胡母氏从妹平安。故在

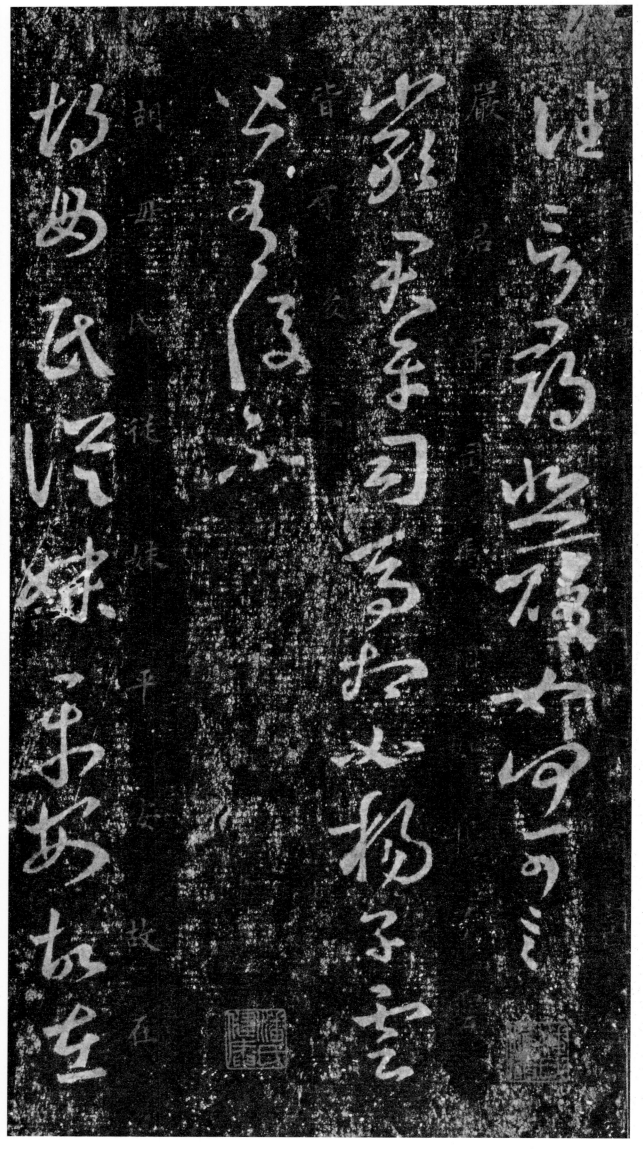

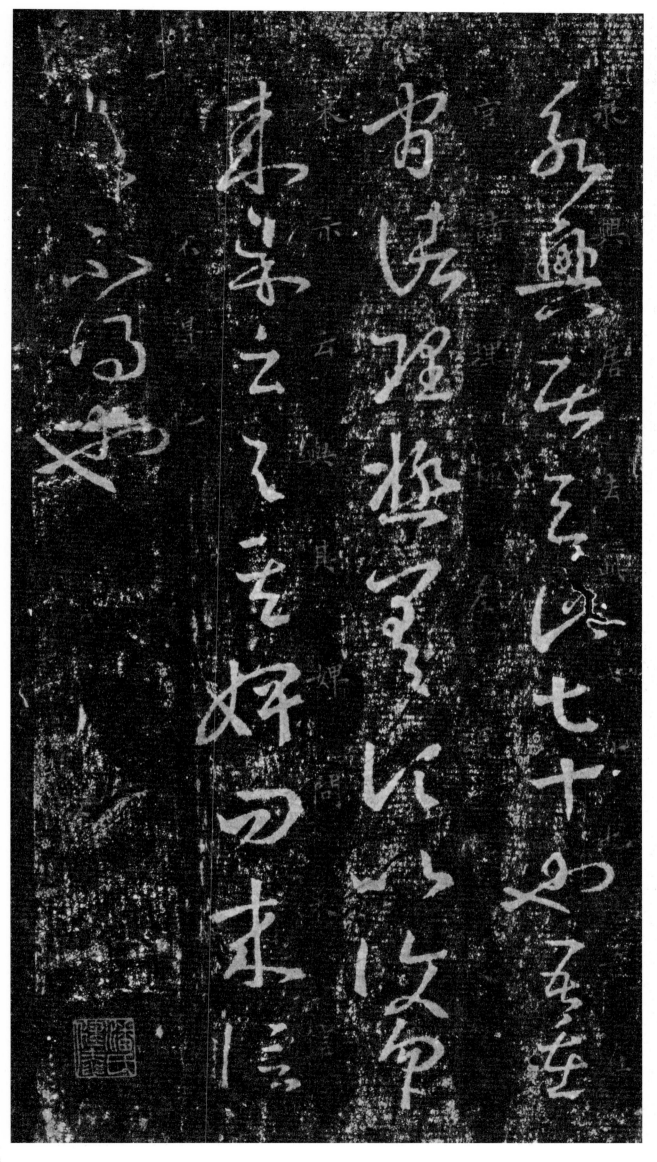

永兴居。去此七十也。吾在官诸理极差。顷以复。勿勿。来示云与其婢问。来信□不得也。

23

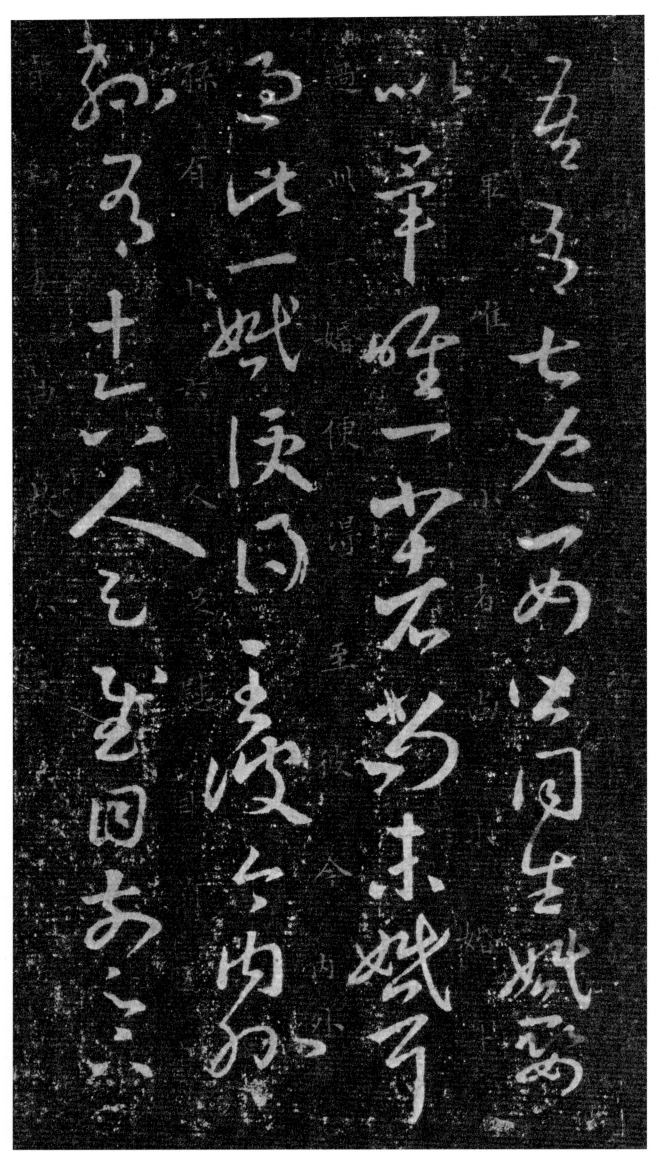

儿女帖

吾有七儿一女。皆同生。婚娶以毕。惟一小者。尚未婚耳。过此一婚。便得至彼。今内外孙有十六人。足慰目前。足下

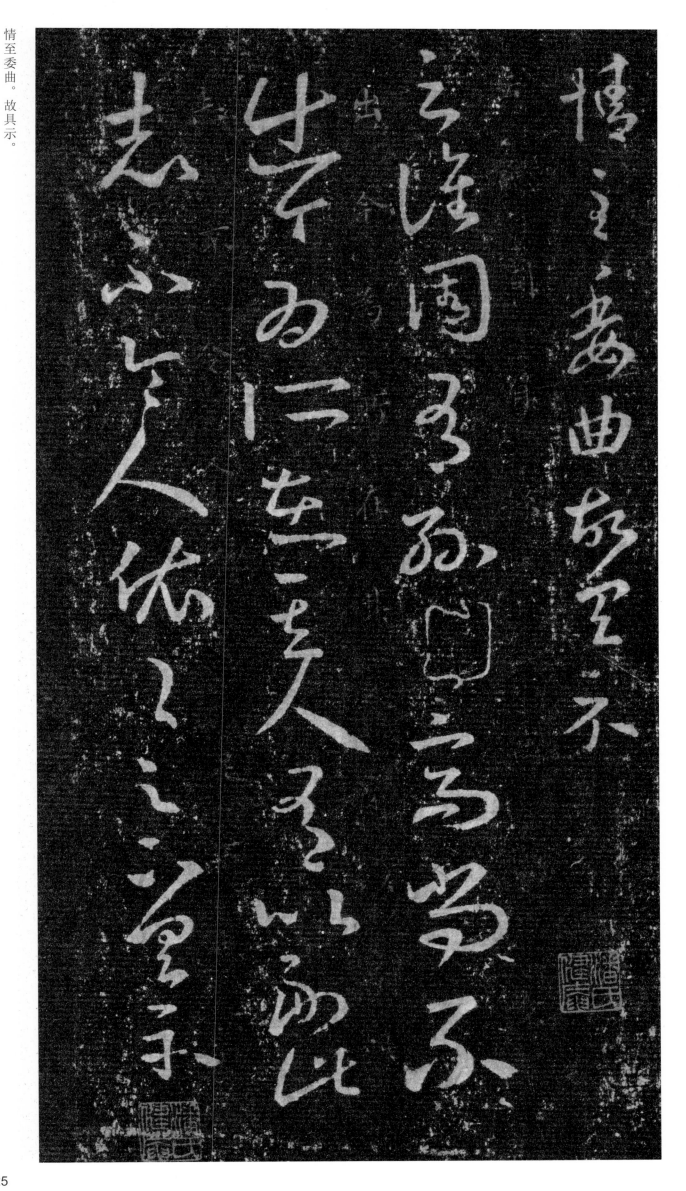

情至委曲。故具示。

譙周帖 云譙周有孙（秀）。高尚不出。今为所在。其人有以副此志不。令人依依。足下具示。

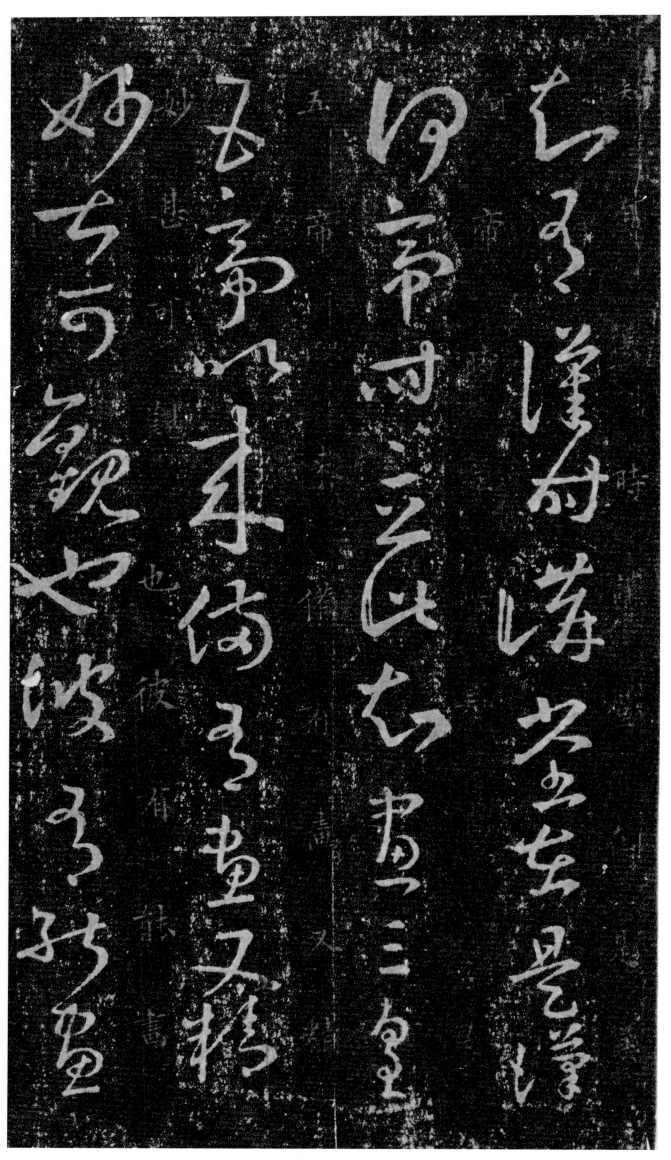

者不。欲因摹取。当可得不。须具告。

诸从帖　诸从并数有问。粗平安。唯修载在远。音问不数。悬情。司

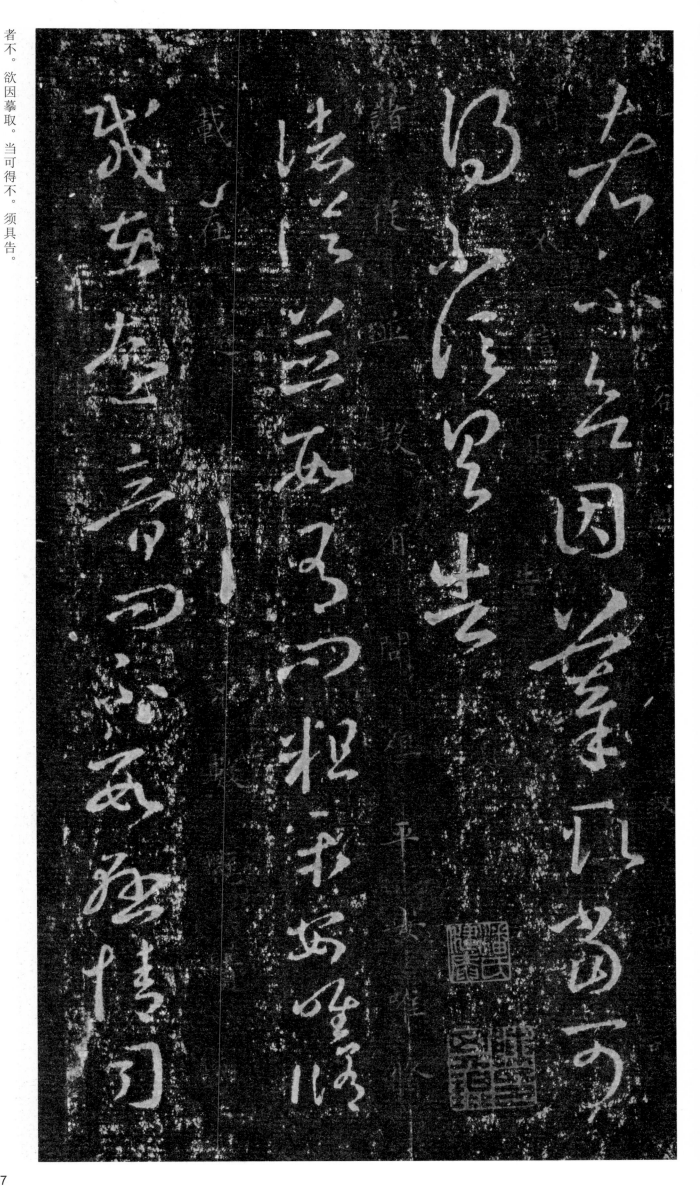

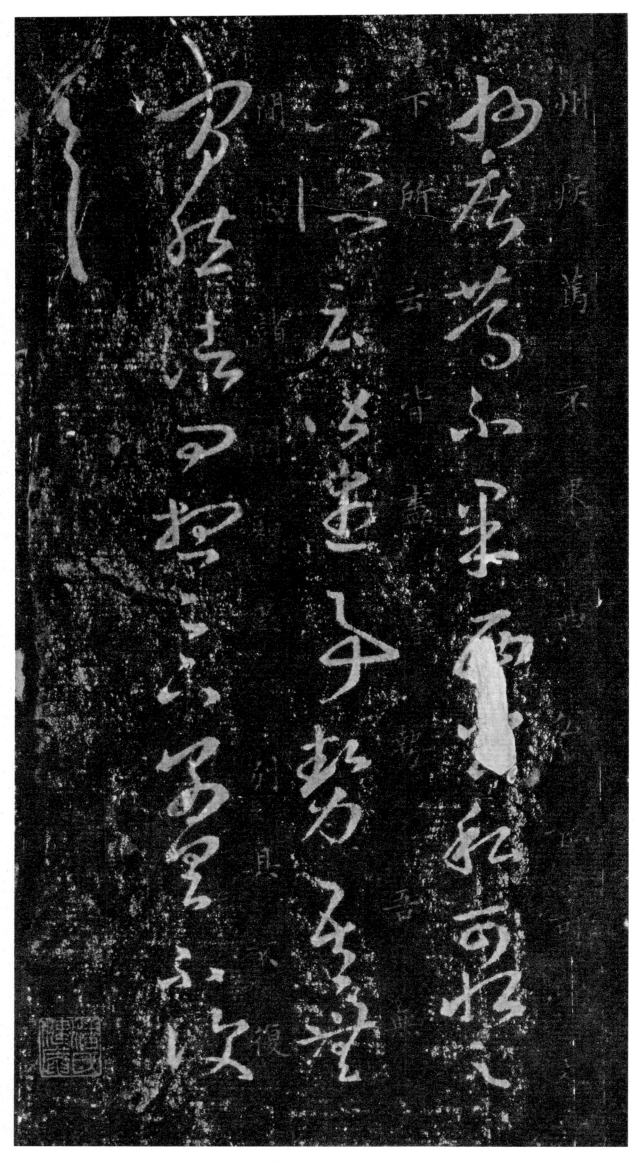

往在都见诸葛显。曾其问蜀中事。云成都城池门屋楼观。皆是秦时司马错所修。今人远想慨然。为尔不信。一一

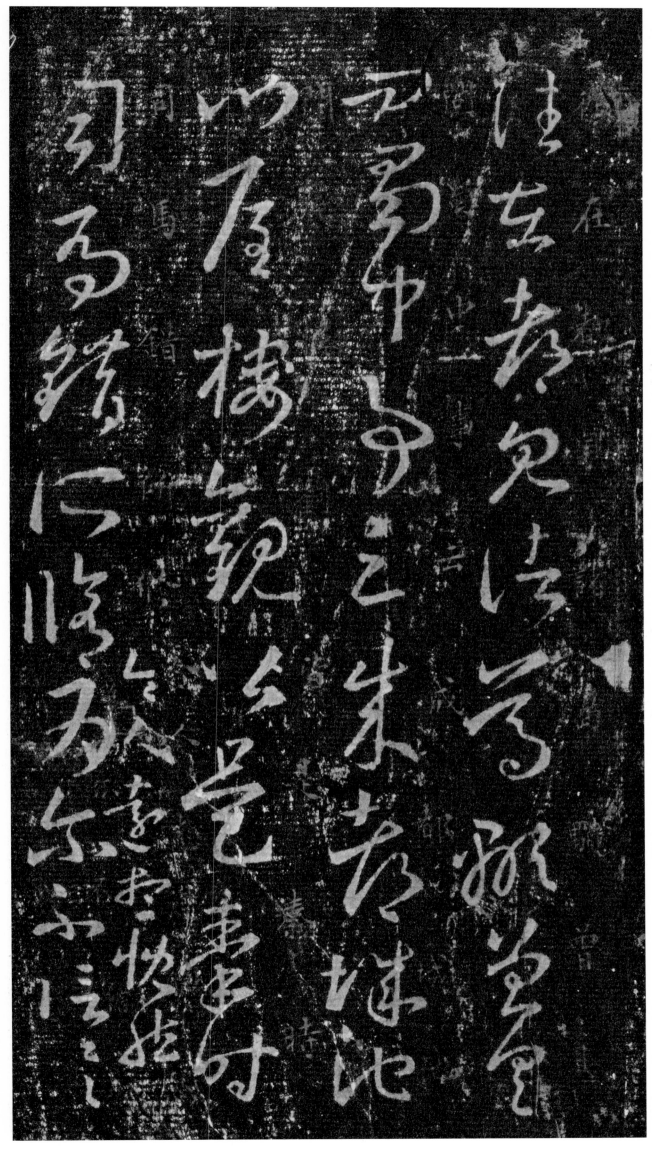

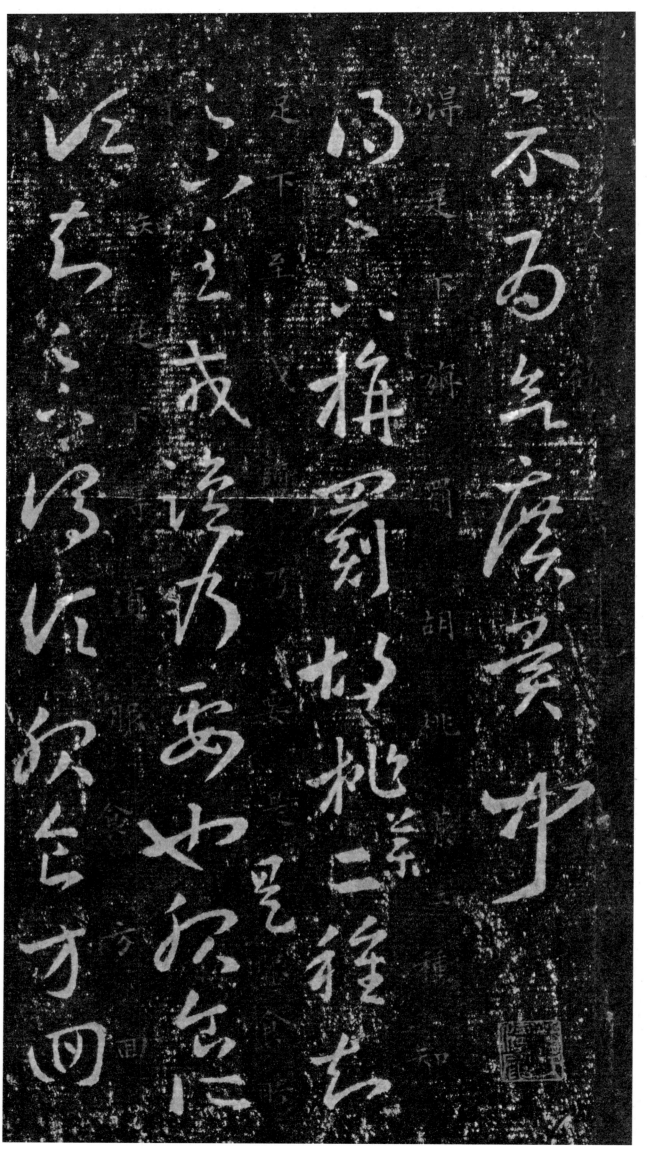

示为。欲广异闻。

旃罽胡桃帖 得足下旃罽。胡桃。药二种。知足下至。戎盐乃要也。是服食所须。知足下得。须服食。方回

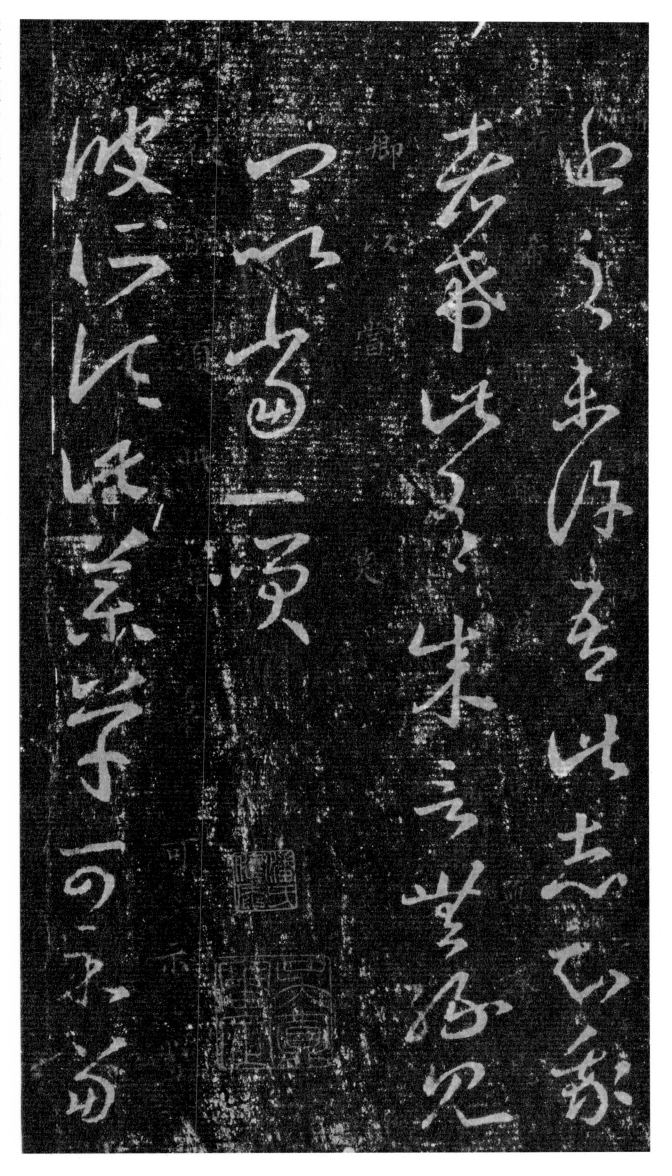

近之未许吾此志。知我者希。此有成言。无缘见卿。以当一笑。

药草帖　彼所须此药草。可示。当

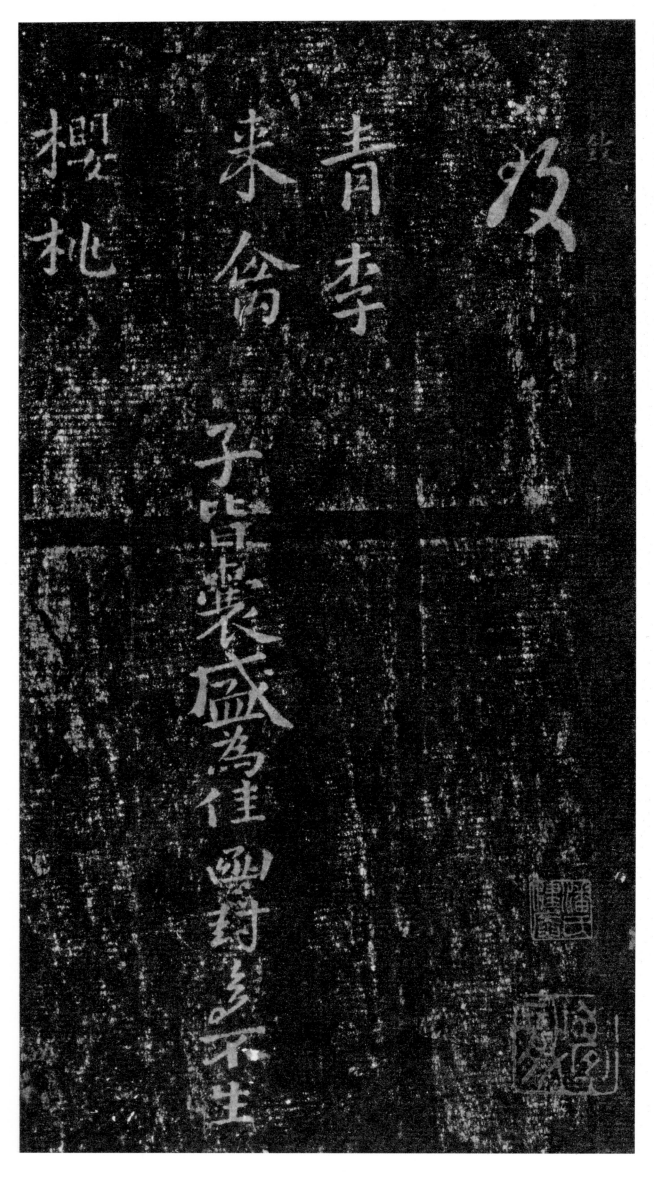

青李来禽帖

青李。来禽。樱桃。日给滕。子皆囊盛为佳。函封多不生。

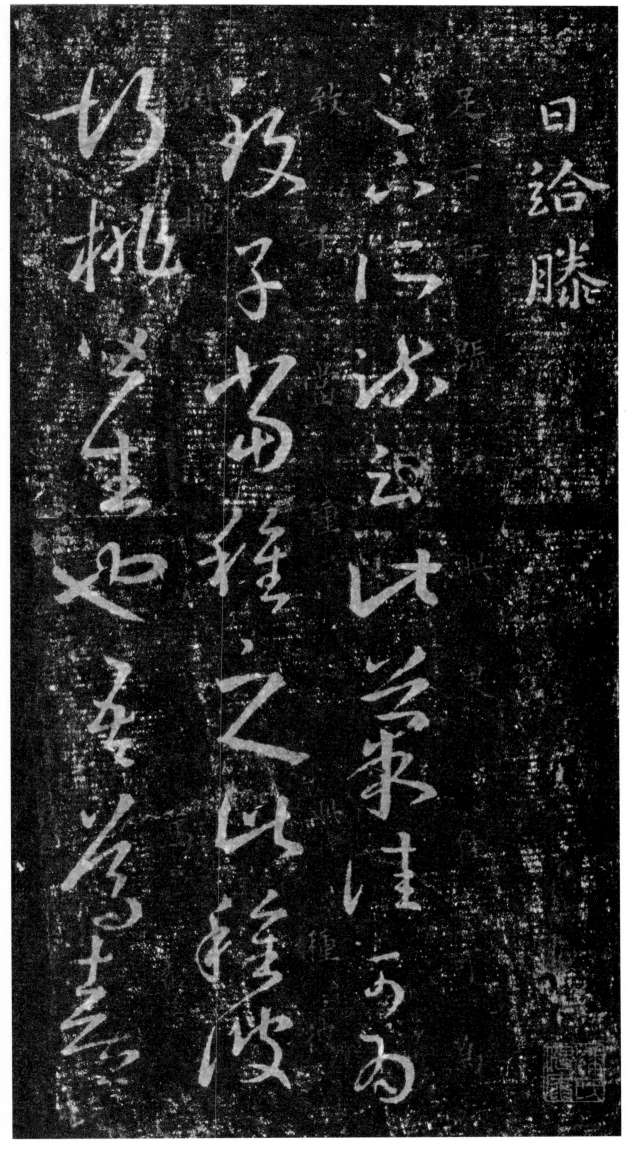

足下所疏云此果佳。可为致子。当种之。此种彼胡桃皆生也。吾笃喜

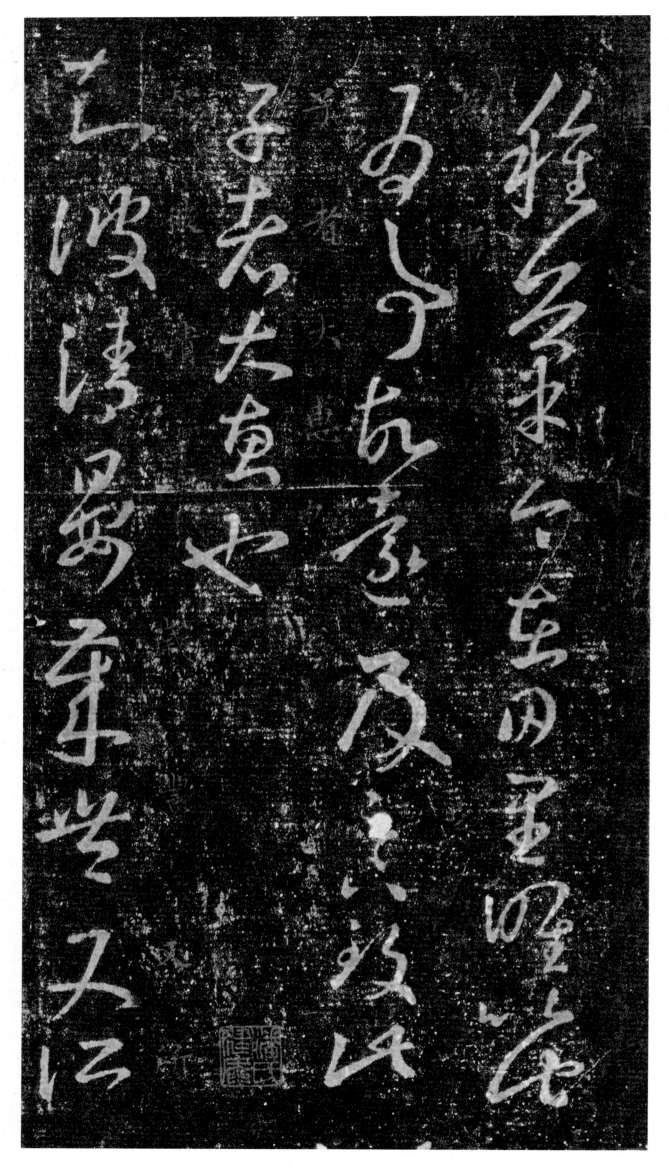

种果。今在田里。唯以此为事。故远及。足下致此子者。大惠也。

清晏帖　知彼清晏。岁丰。又所

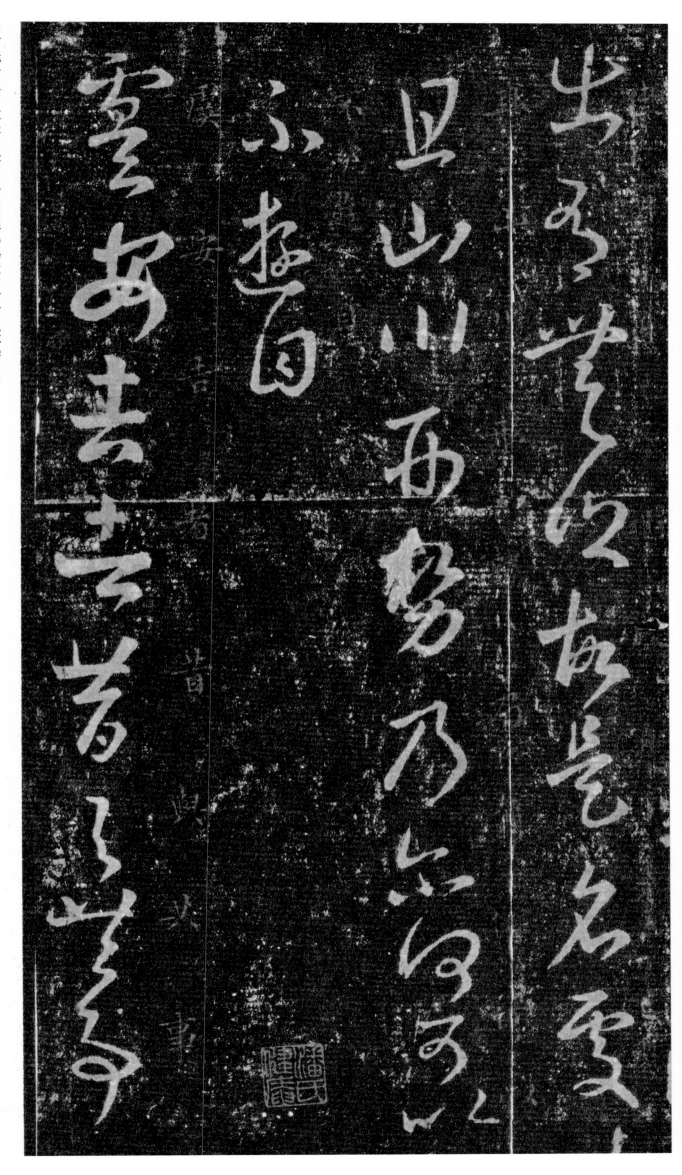

虞安吉帖　虞安吉者。昔与共事。

出有无一乏。故是名处。且山川形势乃尔。何可以不游目。

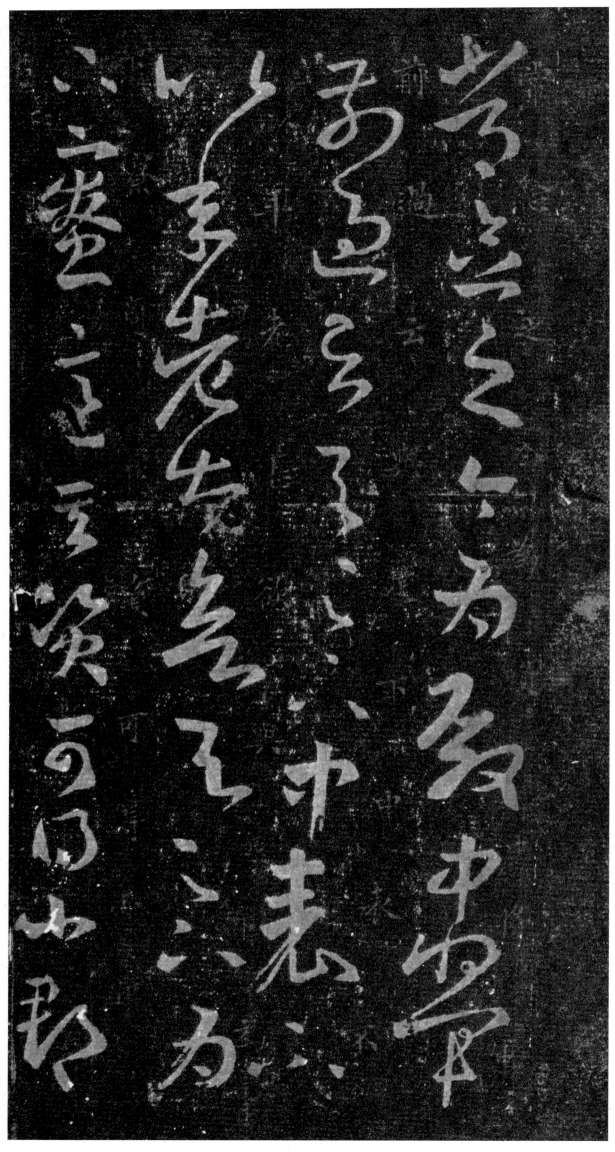

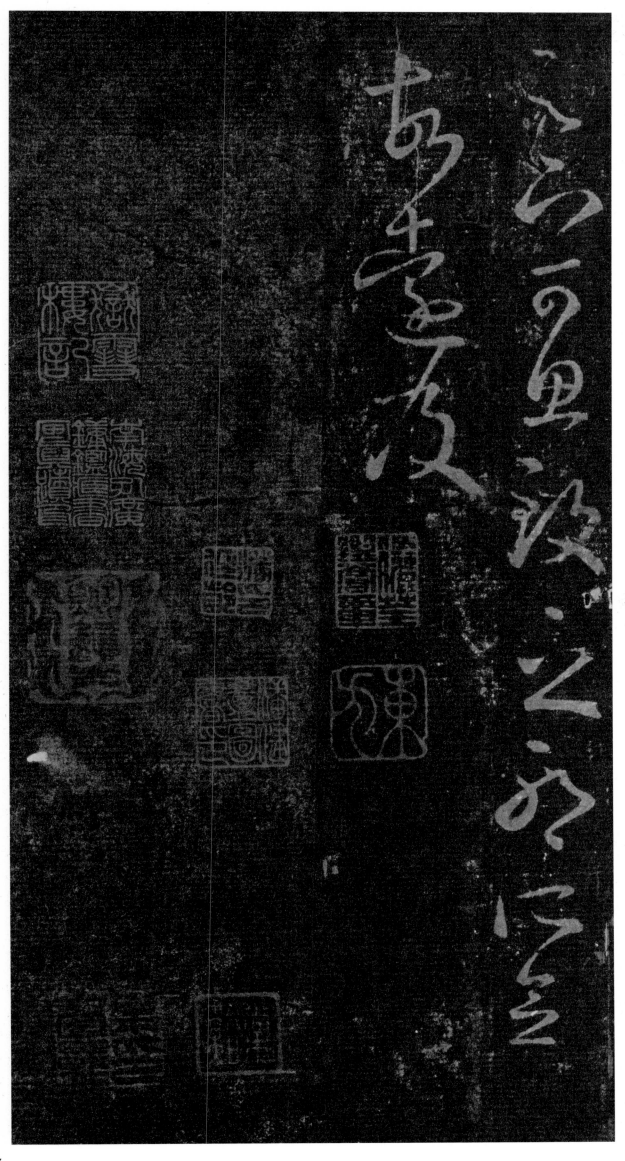

足下可思致之耶。所念。故远及。

敕。付直弘文馆臣解无畏勒充馆本。臣褚遂良校无失。僧权。

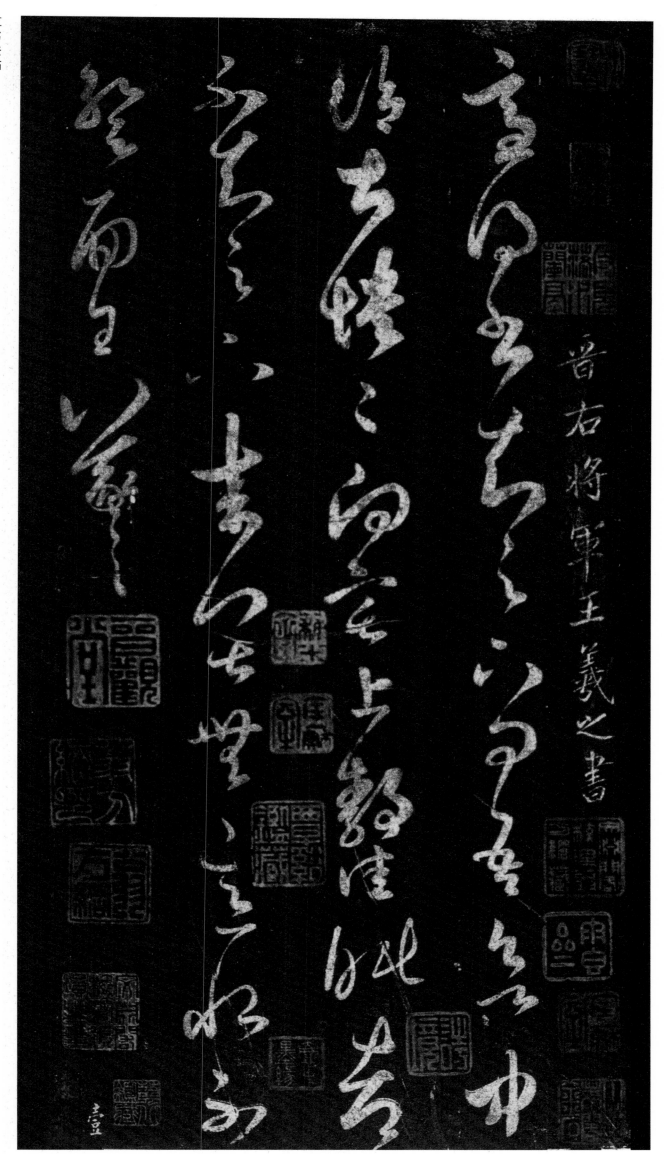

适得书。知足下问。吾欲中冷。甚愦愦。向宅上静。佳眠。都不知足下来门。甚无意。恨不暂面。王羲之。

四月廿三日羲之顿首。昨书不悉。君可不。肿剧忧之。力遣不具。

羲之顿首。阔别稍久。眷与时长。寒严。足下何如。想清豫耳。披怀之暇。复何致乐。诸贤从就。理当不疏。吾之朽

疾。日就羸顿。加复风劳。诸无意赖。促膝未近。东望慨然。所冀日月易得。还期非远耳。深敬宜音问在数。遇信忿遽。万不一陈。

一日一起帖 吾昨得一日一起。腹中极调适。

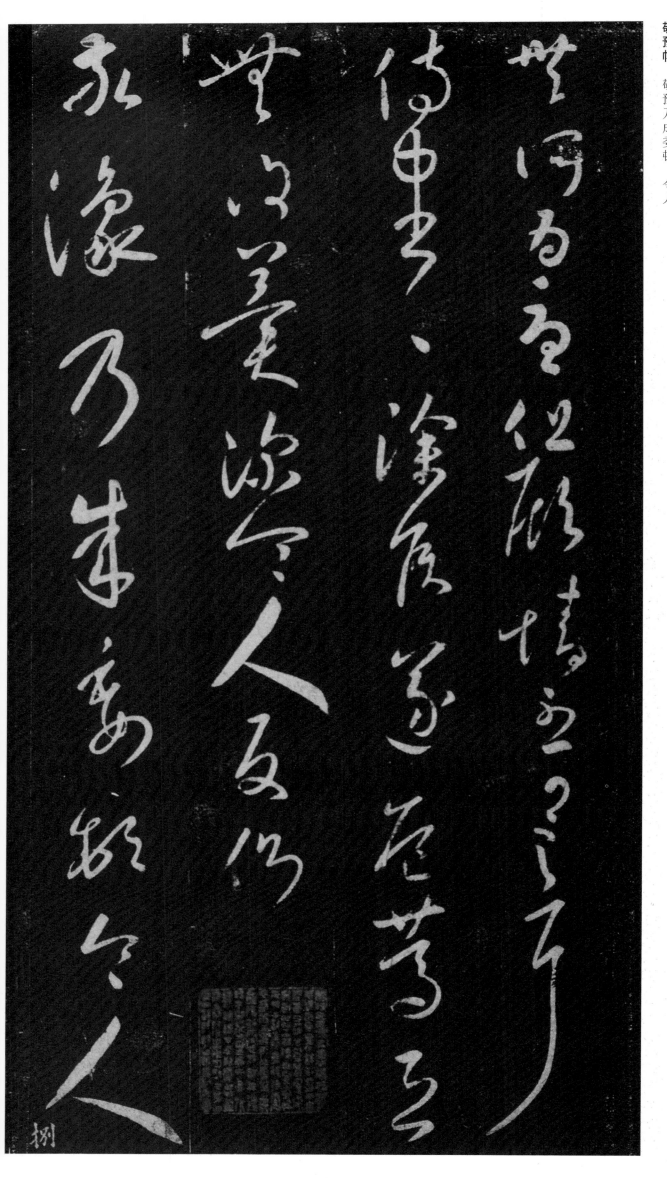

无所为忧。但顾情不可言耳。

侍中帖 侍中书。书徐（涂）侯逐危笃。恐无复冀。深令人反侧。

敬豫帖 敬豫乃成委顿。令人

捌

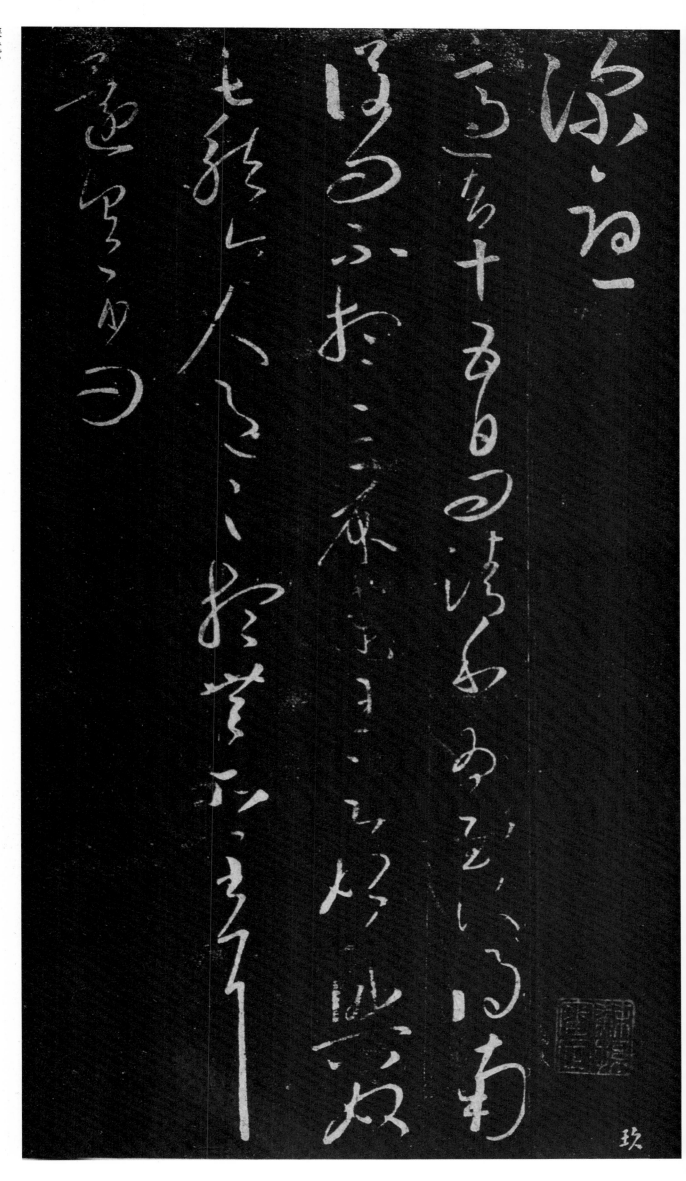

深忧。

清和帖

适都十五日问。清和为慰。复得南后问不。想二庾速至之始兴奴长就。令人邑邑。想无所至耳。还具示问。

玖

43

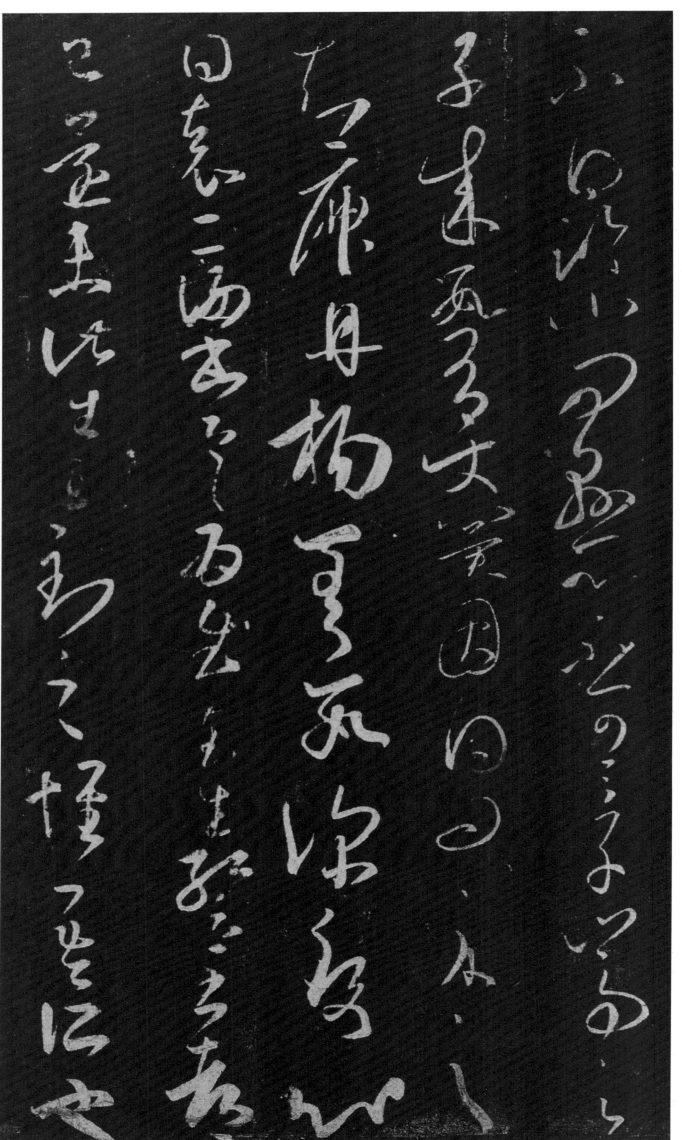

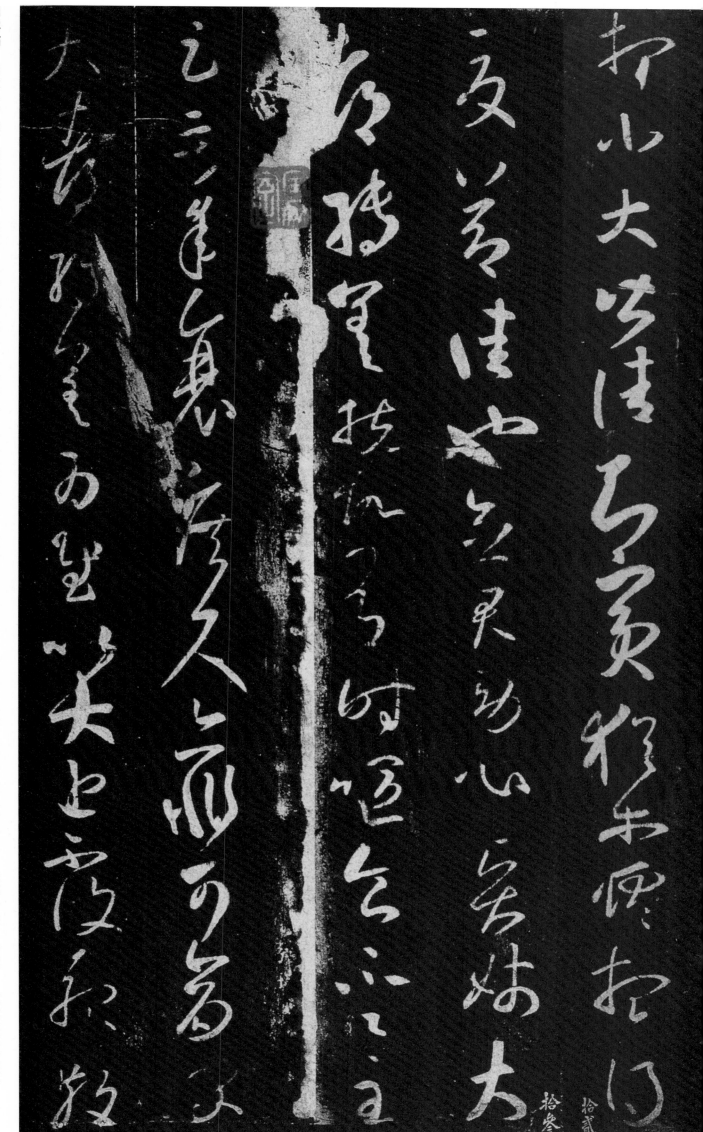

知宾帖

想大小皆佳。知宾犹尔。耿耿。想得夏节佳也。念君劳心。贤姊大都转差。然故有时呕食不已。至足言年衰。疾久。亦非可仓卒。大都转差。为慰。以大近不复服散。

拾叁　拾贰

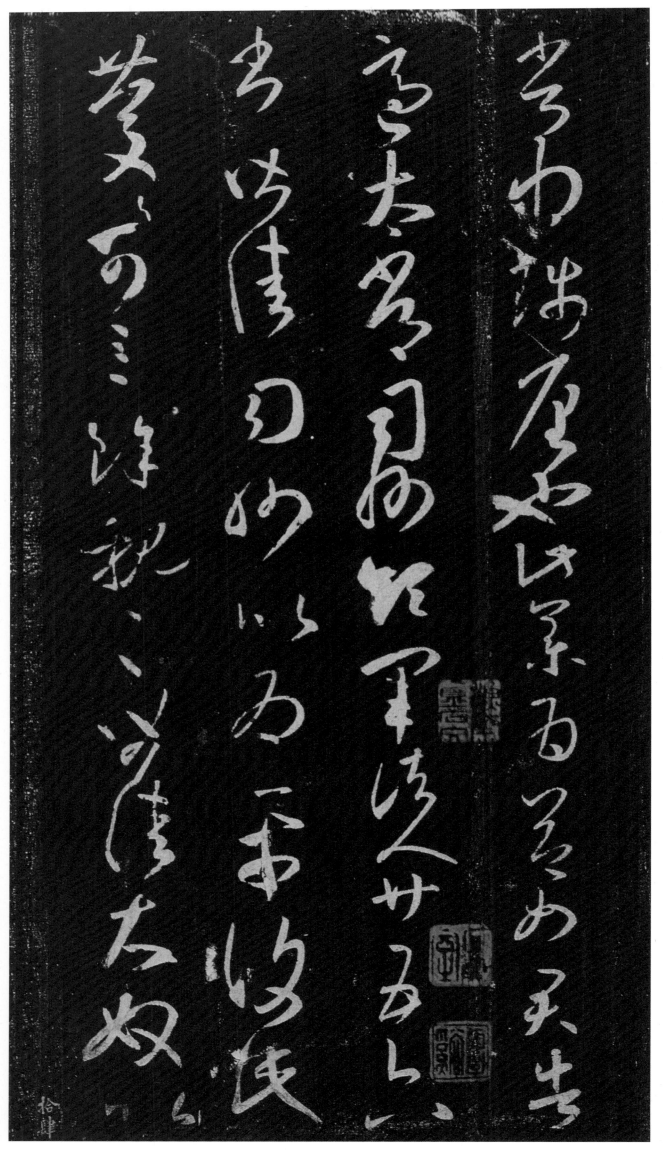

常将陟厘也。此药为益。如君告。

适太常帖 适太常。司州。领军诸人廿五。六书。皆佳。司州以为平复。此庆庆可言。余亲亲皆佳。大奴以

拾肆

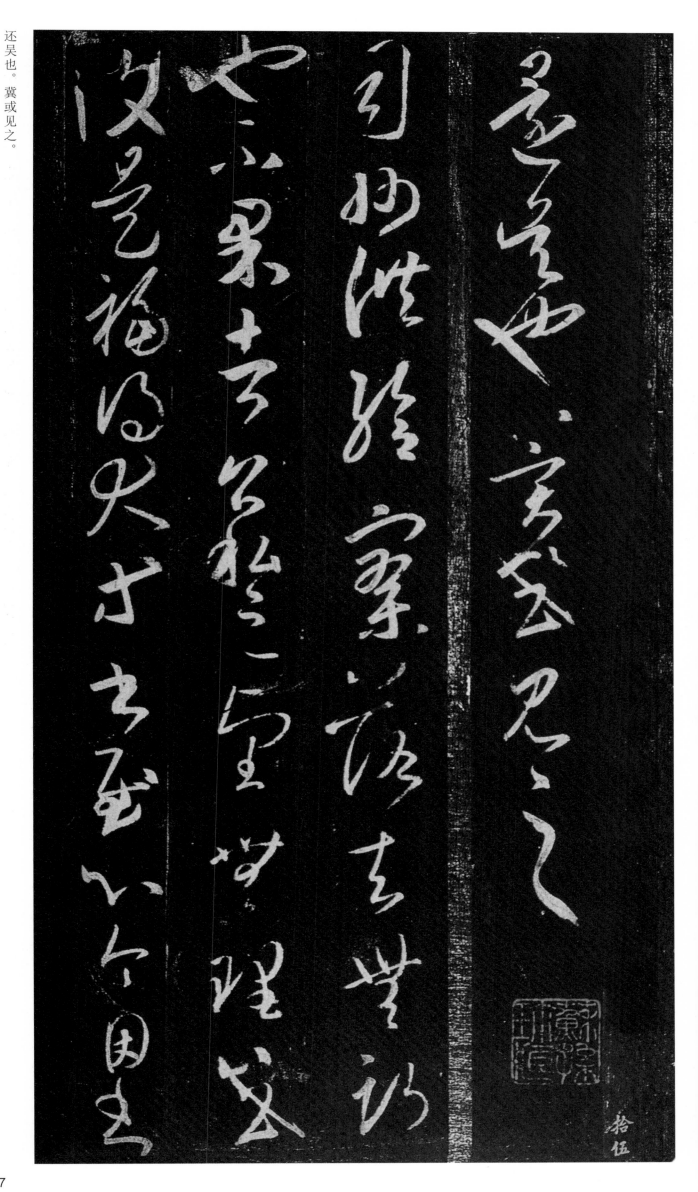

还吴也。冀或见之。

司州帖
司州供给寥落。去无期也。不果者。公私之望无理。或复是福。得大等书。慰心。今因书

拾伍

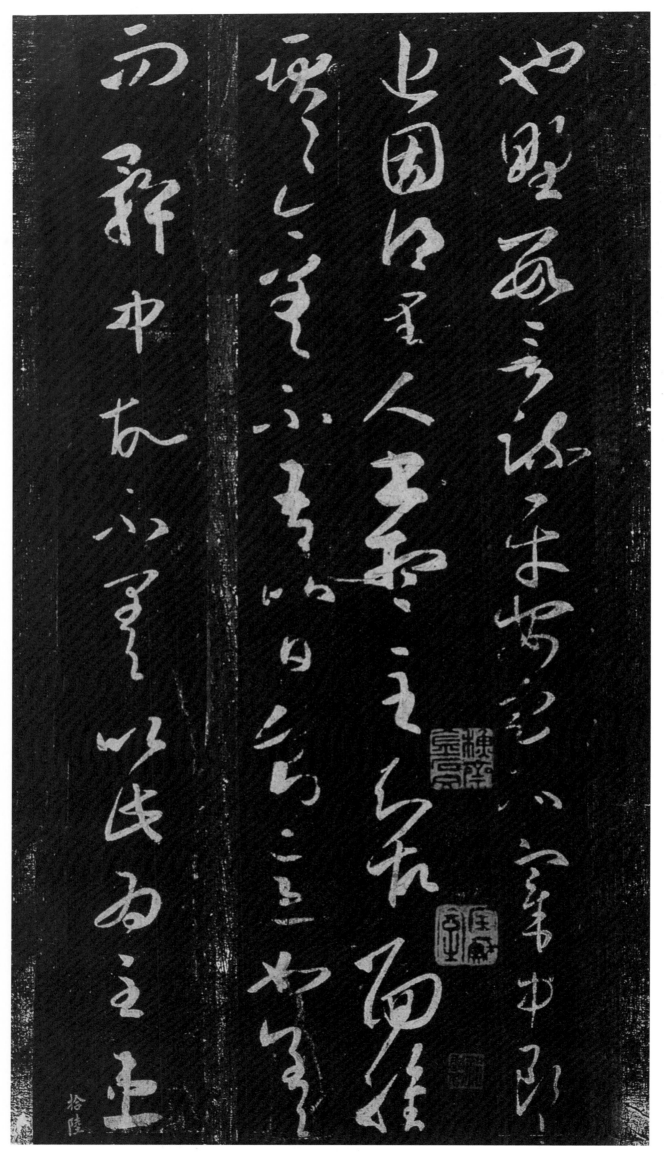

也。野数言疏平安定。太宰中郎。

想至帖 近因乡里人书。想至。知故面肿。耿耿。今差不。吾比日食意如差。而髀中故不差。以此为至患。

拾陵

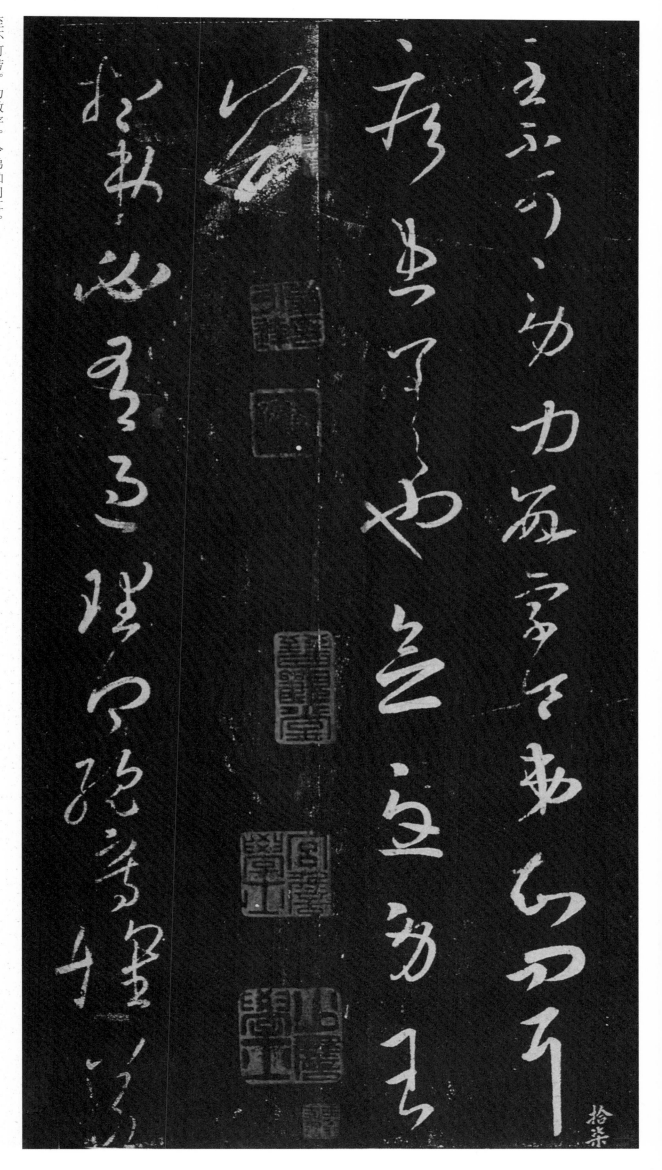

至不可劳。力数字。令弟知问耳。

疾患帖 疾患差也。念忧劳。王羲之。

想弟帖 想弟必有过理。得暂写怀。若

拾柒

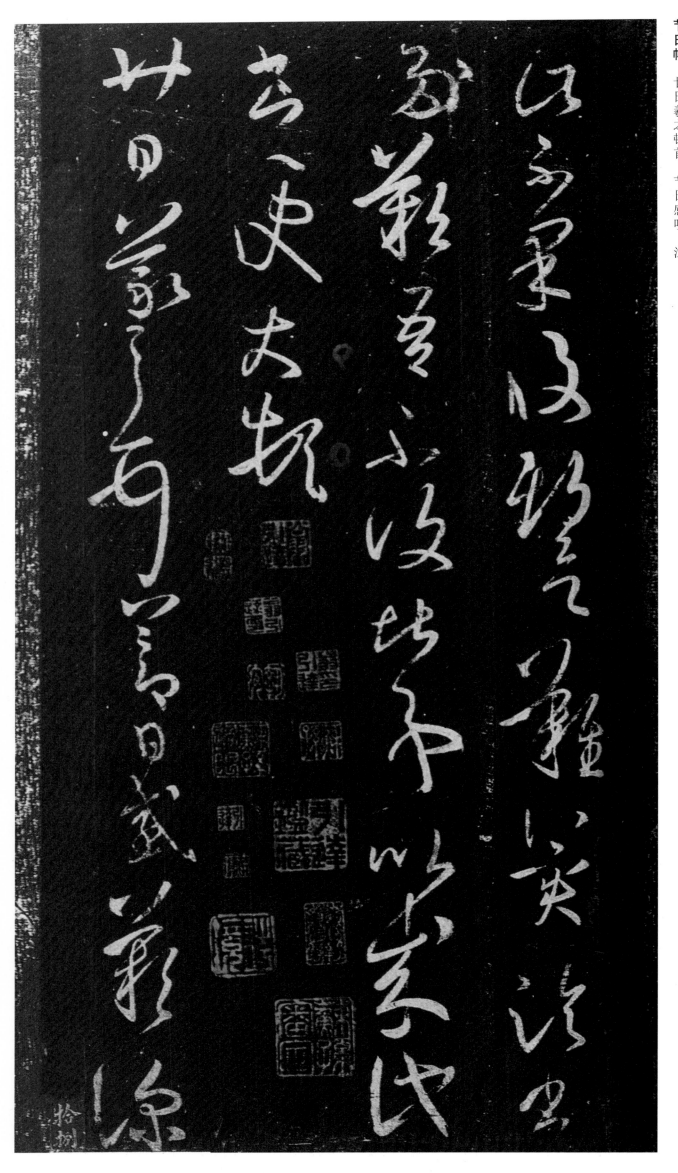

节日帖

此不果。复期欲难冀。临书多叹。吾不复堪事。比成此书。便大顿。

廿日羲之顿首。节日感叹。深

拾捌

念君。增伤。灾雨。君可也。

仆可帖　仆可耳。力数字。王羲之顿首。

定听帖　定听他母子哀此。遂不。还可令未也。

重熙帖

适重熙书如此。果尔。乃甚可忧。张平不立。势向河南者。不知诸侯何以当之。熙表故未出。不说。荀侯疾患。想当转佳耳。若熙

貳拾

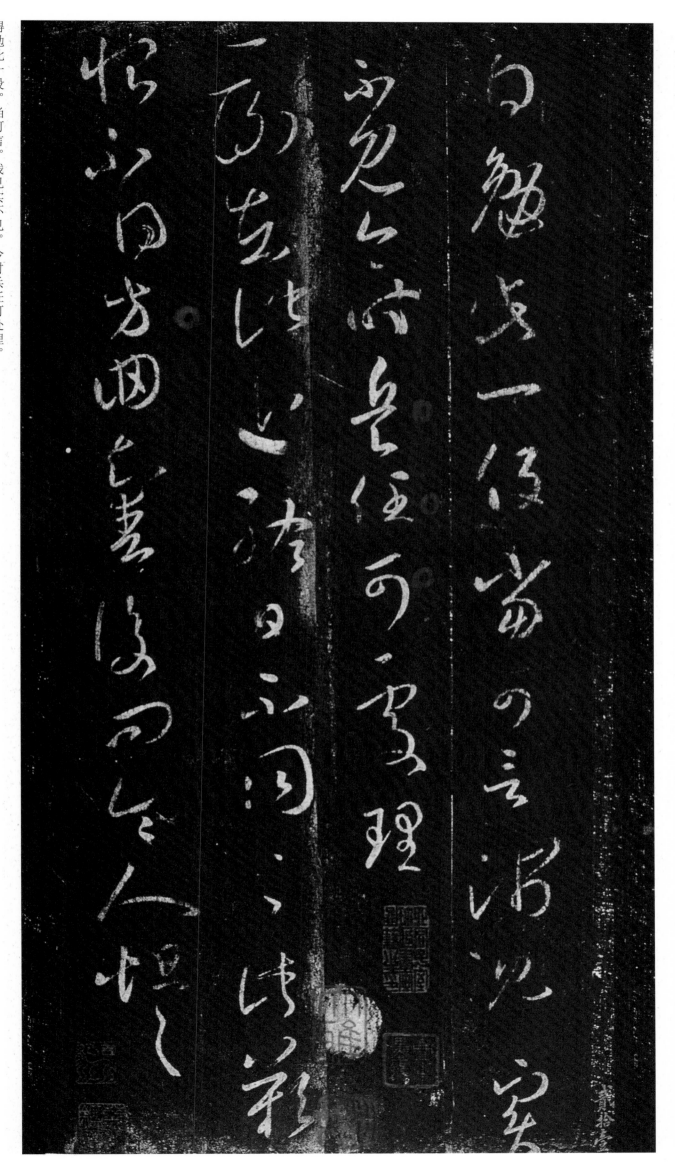

得勉此一役。当可言。浅见实不见。今时兵任可处理。

二谢帖

二谢在此。近终日不同之。此叹恨。不得方回知爽后问。令人怛怛。

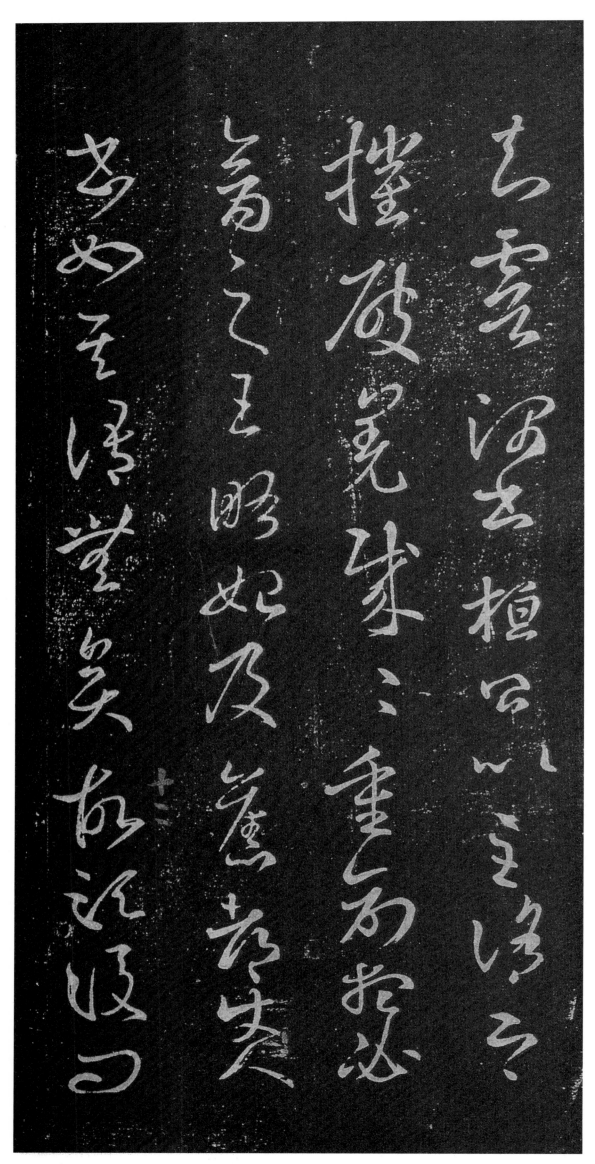

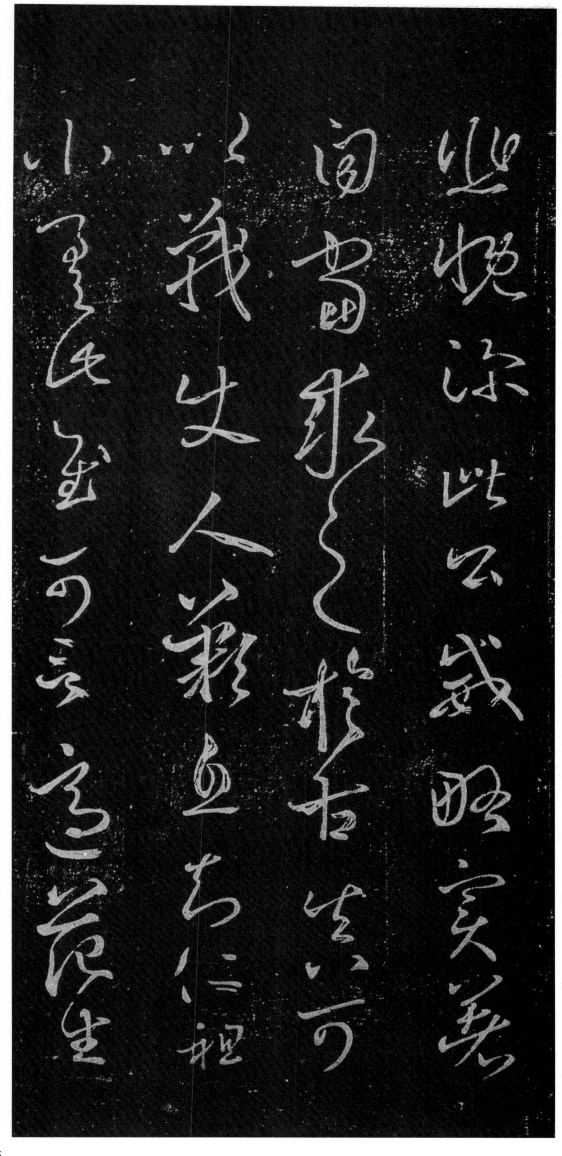

悲慨深。此公威略实著。自当求之于古。真可以战。使人叹息。知仁祖小差。此慰可言。适范生

为定今以书示君

六乡里人佳具也

行生旅设是月也

景风司至星火殷宵伯

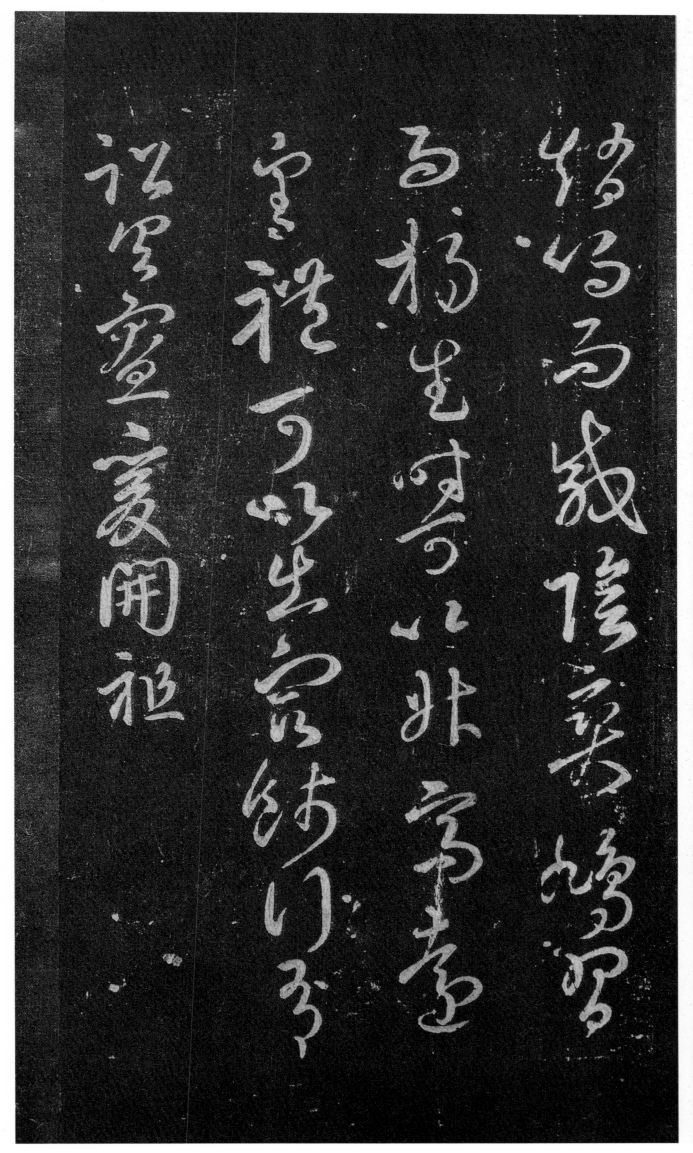

赵鸣而载阴。爽鸠习而扬武。时可以升高远望。礼可以出宿饯行。有诏具寮。爰开祖。

裹鲊味佳。今致君。所须可示。勿难。当以语虞令。

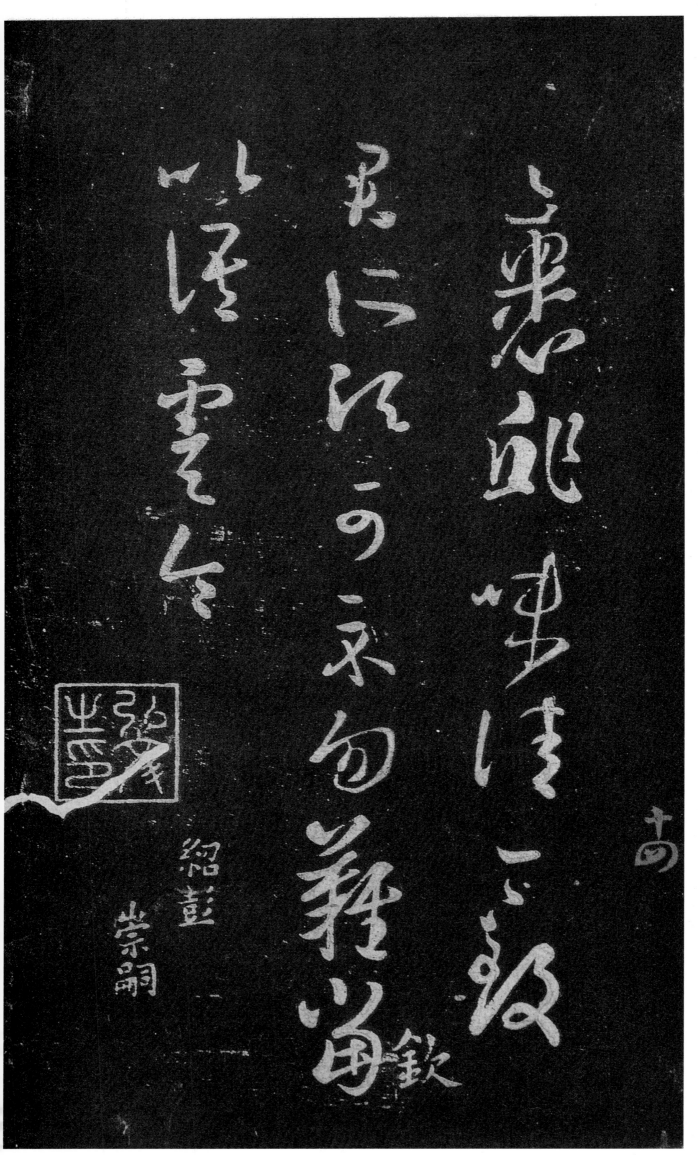

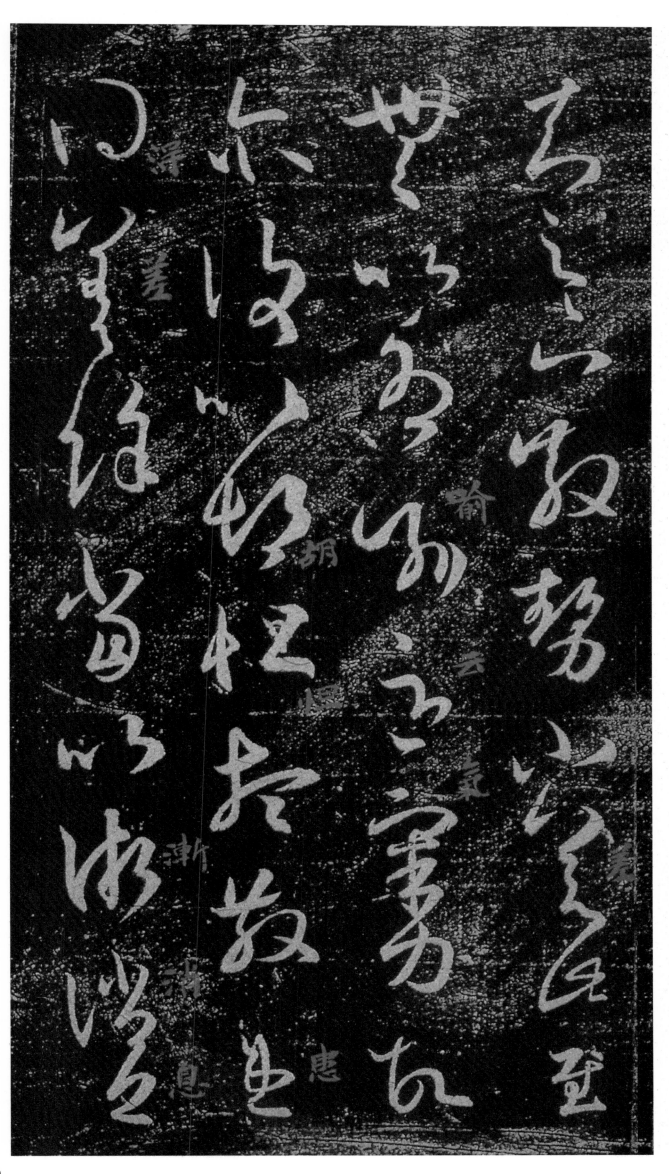

散势帖

知足下散势小差。此慰无以为喻。云气力故尔。复以胡怛。想散患得差。余当以渐消息

59

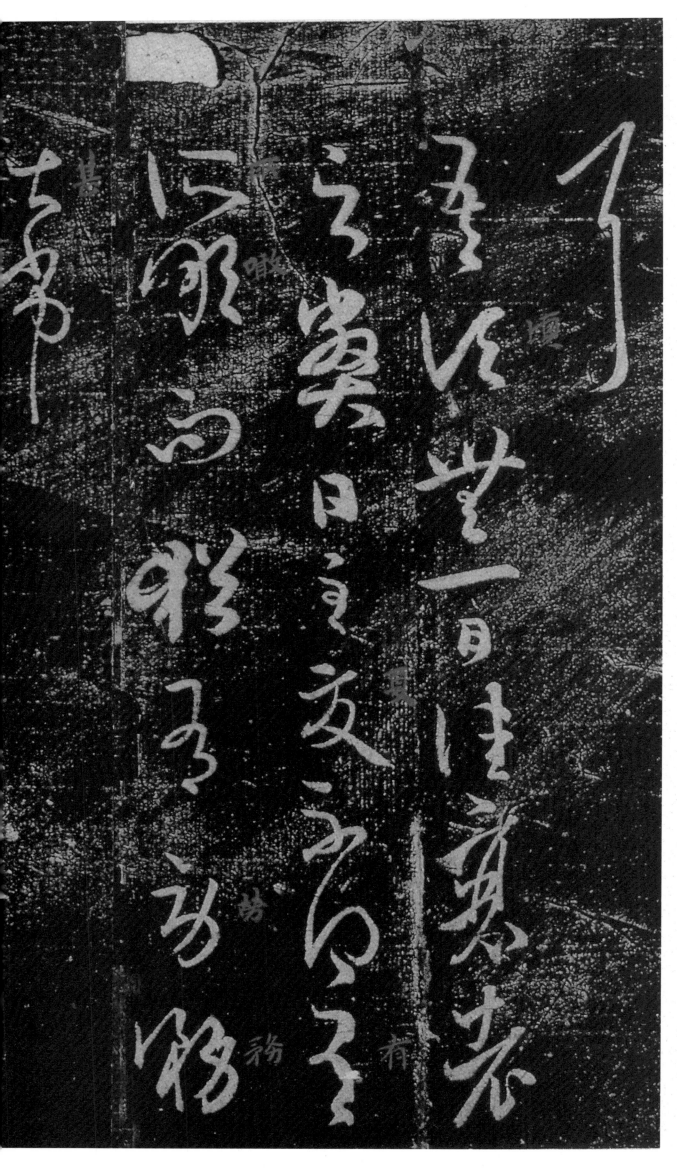

耳。

衰老帖

吾顷无一日佳。衰老之弊日至。夏不得有所啖。而犹有劳务。甚劣劣。

此诸贤粗可。时见省。甚为简阔。远顷异多小患。而吾疾笃。不得数为叹耳。

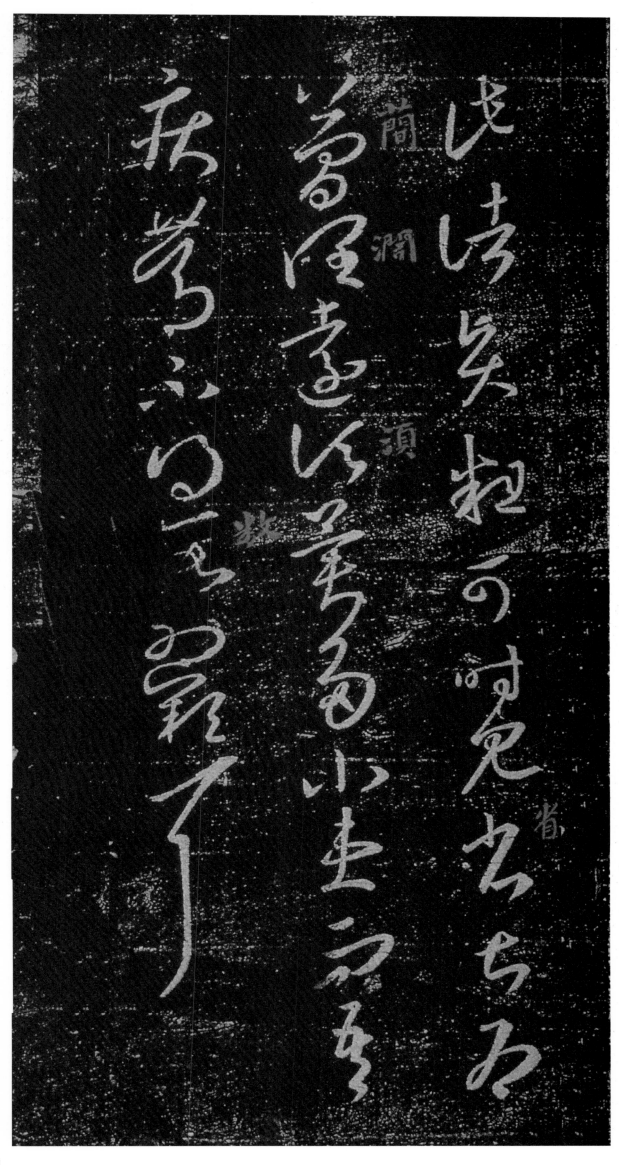

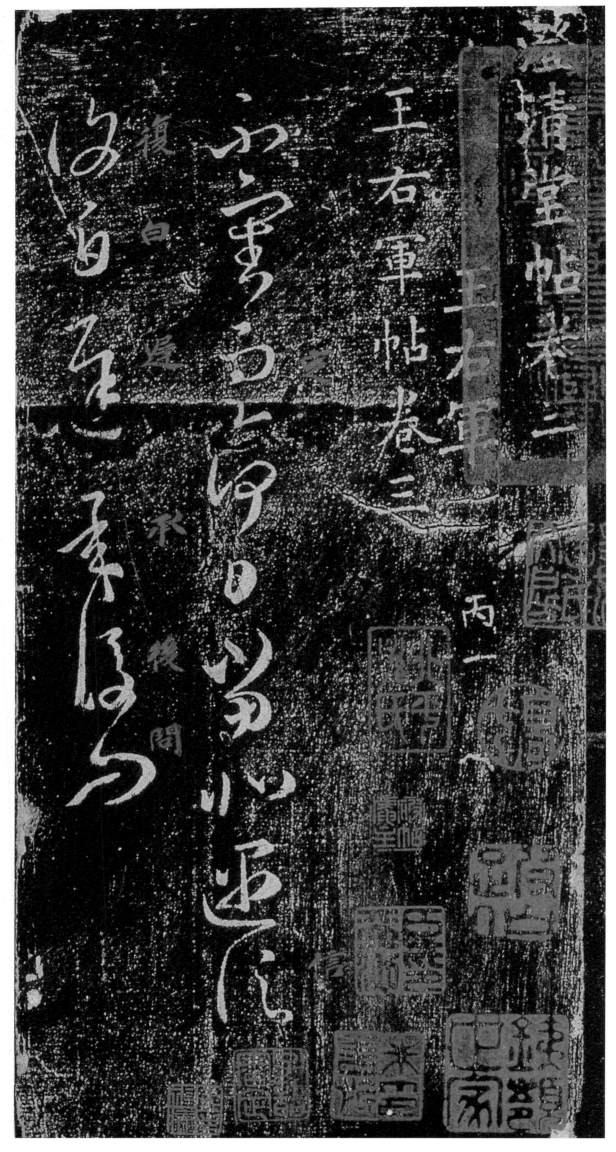

王右军帖卷三

丙一

复
白
迟

不
复
问

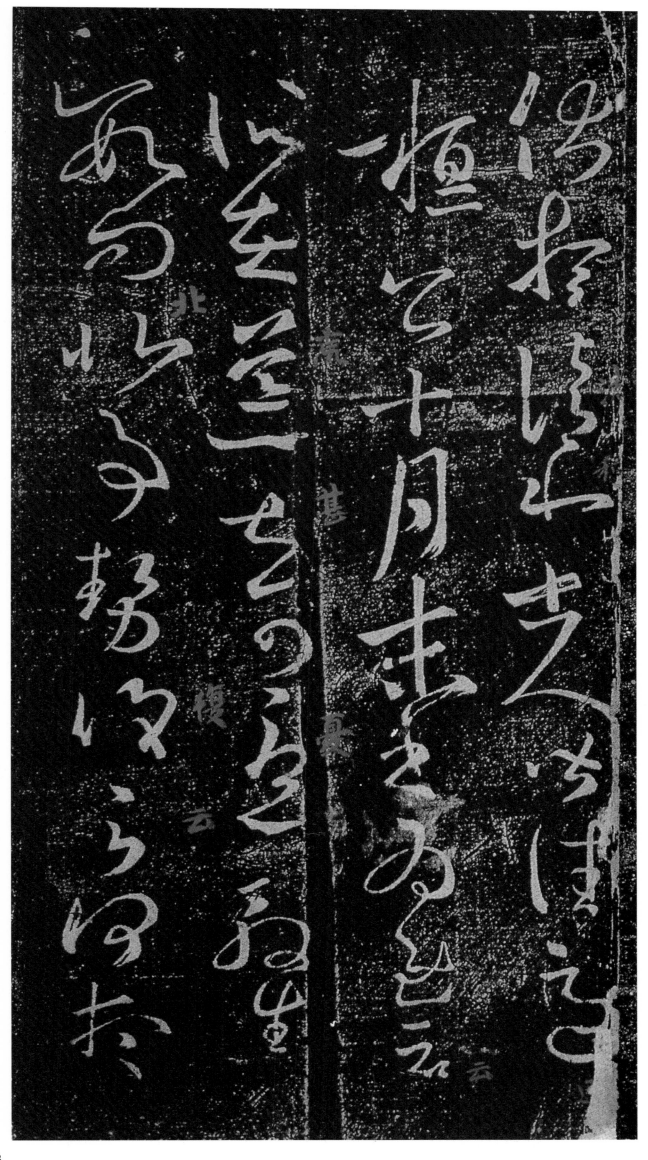

伏想清和帖

伏想清和。士人皆佳。适桓公十月末书。为慰。云所在荒。甚可忧。殷生数问北事势。复云何。想

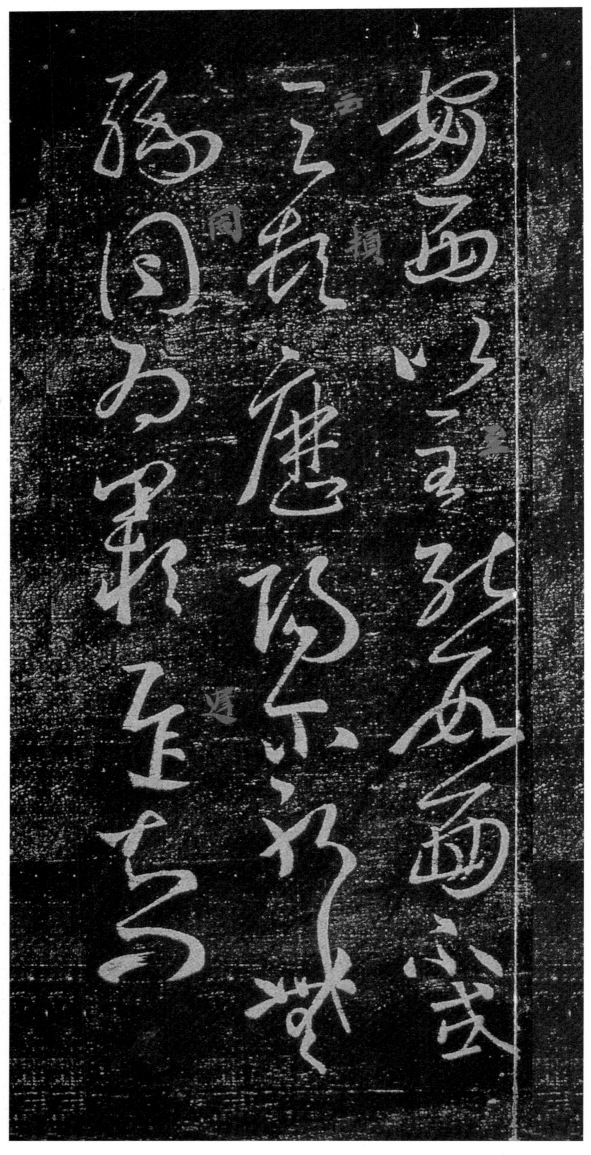

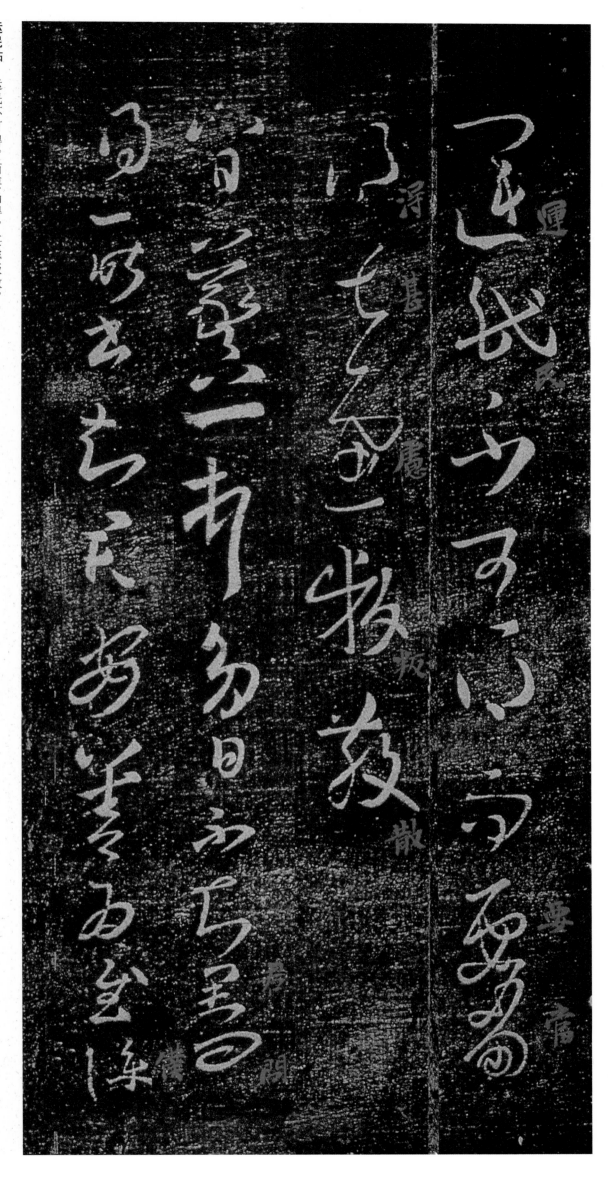

运民帖
运民不可得。而要当得。甚虑叛散。

八日帖
八日羲之顿首。多日不知君问。得一昨书。知君安善。为慰。仆

65

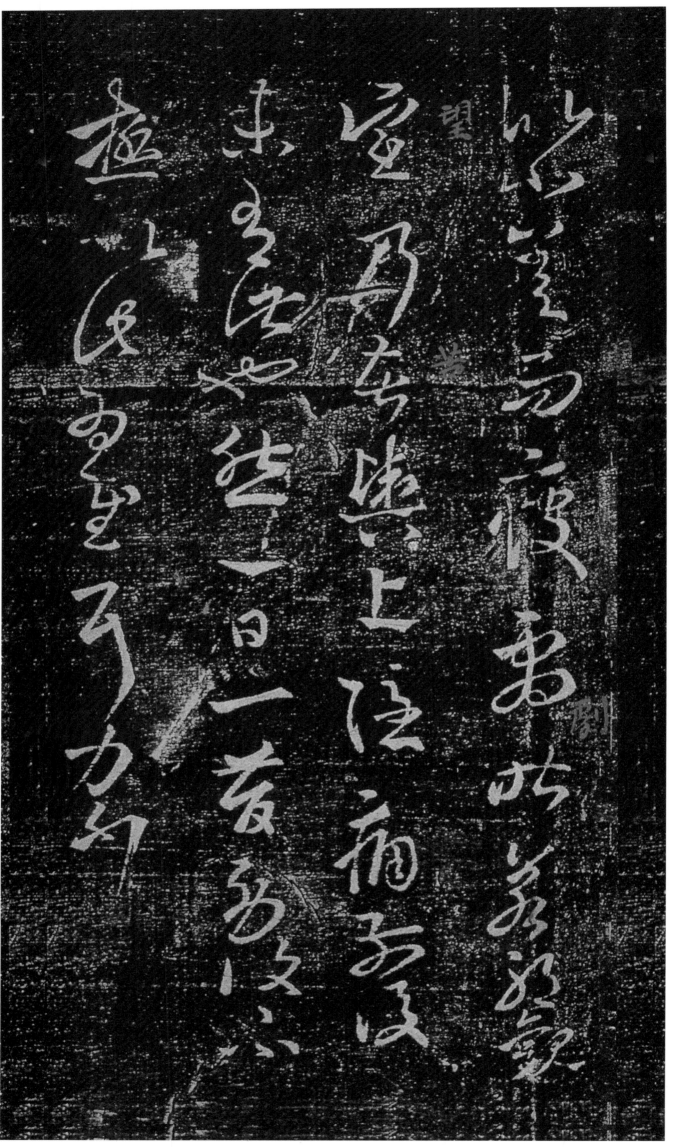

比小差。而疲剧。昨若耶观望。乃苦与上隐痛。前后未有此也。然一日一昔。劳复不极。以此为慰耳。力不一一。

图书在版编目（ＣＩＰ）数据

　　草书掇英. 王羲之 / 路振平，赵国勇，郭强主编；
草书掇英编委会编. —— 杭州 ：浙江人民美术出版社，
2018.5
　　ISBN 978-7-5340-6764-8

　　Ⅰ. ①草… Ⅱ. ①路… ②赵… ③郭… ④草… Ⅲ.
①草书－法帖－中国－东晋时代 Ⅳ. ①J292.34

　　中国版本图书馆CIP数据核字(2018)第090310号

丛书策划：舒　晨
主　　编：路振平　赵国勇　郭　强
编　　委：路振平　赵国勇　郭　强　舒　晨
　　　　　童　蒙　陈志辉　徐　敏　叶　辉
策划编辑：舒　晨
责任编辑：冯　玮
装帧设计：陈　书
责任印制：陈柏荣

草书掇英
王羲之

出版发行　浙江人民美术出版社
地　　址　杭州市体育场路 347 号
电　　话　0571-85176089
经　　销　全国各地新华书店
网　　址　http://mss.zjcb.com
制　　版　杭州新海得宝图文制作有限公司
印　　刷　浙江兴发印务有限公司
开　　本　889mm×1194mm　1/12
印　　张　5.666
版　　次　2018 年 5 月第 1 版·第 1 次印刷
书　　号　ISBN 978-7-5340-6764-8
定　　价　52.00 元
如发现印装质量问题，影响阅读，请与本社市场
营销部联系调换。